Guía básica
de fotografía digital

Guía básica
de fotografía digital

Cómo hacer buenas fotografías digitales
con el ordenador

Tim Daly

BLUME

BLUME

Título original:
A Beginner's Guide to Digital Photography

Traducción:
Francisco Rosés Martínez
Fotógrafo profesional

Coordinación de la edición en lengua española:
Cristina Rodríguez Fischer

Primera edición en lengua española 2003

© 2003 Naturart, S.A. Editado por Blume
 Av. Mare de Déu de Lorda, 20
 08034 Barcelona
 Tel. 93 205 40 00 Fax 93 205 14 41
 E-mail: info@blume.net
© 2002 Quarto Inc., Londres

ISBN: 84-8076-469-4

Impreso en Singapur

CONSULTE EL CATÁLOGO DE PUBLICACIONES ON-LINE
INTERNET: HTTP://WWW.BLUME.NET

CONTENIDO

INTRODUCCIÓN

LOS INICIOS DEL SIGLO XXI HAN VISTO IMPORTANTES AVANCES EN TECNOLOGÍA. LAS CÁMARAS DIGITALES MODERNAS OFRECEN UNA FACILIDAD DE USO INCOMPARABLE Y UNA MAGNÍFICA CALIDAD DE IMAGEN A PRECIOS QUE SE ADECUAN A LA MAYORÍA DE LOS BOLSILLOS. ES EL MEJOR MOMENTO PARA PASARSE A LA FOTOGRAFÍA DIGITAL.

Si es el tipo de fotógrafos que espera ansiosamente sus copias del laboratorio, entonces la tecnología digital es definitivamente para usted. Diga adiós a la película, a los reveladores químicos y a las esperas. La fotografía digital cambiará el modo de tomar imágenes y creará recuerdos memorables que perdurarán siempre.

Estrechamente vinculada a los ordenadores y a las modernas impresoras de inyección de tinta, la cámara digital hace de la producción de copias en casa una tarea fácil, rápida y fiable. Pero llega todavía más lejos: las imágenes digitales están listas para enviarlas por e-mail a los amigos, a laboratorios de procesado on line, o para colgarlas directamente en su sitio web. Si le gusta la comunidad de Internet, una cámara digital ofrece el sistema más rápido de compartir sus noticias con todo el mundo.

Este libro contiene toda la información necesaria para valorar y comprar. Consejos imparciales sobre hardware, periféricos, cámaras digitales y los cuatro programas de tratamiento de imagen más conocidos. Las buenas fotografías son el resultado de una adecuada planificación, pero el software también juega su papel. La posibilidad de revertir decisiones creativas dudosas hace que los programas actuales sean herramientas diseñadas específicamente para el usuario.

Las explicaciones básicas sobre los principios esenciales de la tecnología sirven de ayuda para evitar los fallos más comunes antes de empezar a manejar la cámara. Para aquellos que sean nuevos en el mundo de la fotografía hay numerosos consejos para obtener mejores fotos con el uso de técnicas sencillas. Los que ya están familiarizados con las cámaras digitales encontrarán métodos para corregir, mejorar y manipular los resultados, y también procedimientos rutinarios para solucionar desastres como los ojos rojos y los fondos sin contenido.

Los lectores más aventureros cuentan con proyectos que les guían paso a paso a través de técnicas creativas, además de trucos para fusionar y unir imágenes. En cada proyecto se describen las herramientas y los procesos comunes a todas las aplicaciones de software.

La información, las técnicas y los consejos para el experto, las fuentes on line para consultar, los servicios de software y la edición e impresión en la red hacen de este libro la compañía ideal en la era de la fotografía digital.

CÓMO USAR ESTE LIBRO

La información está presentada en módulos que cubren las tres áreas básicas: el equipo (Cámaras, ordenadores y software, pág. 8); técnicas creativas (Fotografía, pág. 50), y sistemas de salida (Impresión y publicación, pág. 112). Cada capítulo comienza con una introducción clara y accesible sobre las técnicas necesarias.

MENÚS
Se muestran menús, paletas y otros cuadros de diálogo con explicaciones detalladas sobre sus funciones.

TÍTULOS
Unidad 4 (Aplicaciones de software), sección 5 (Adobe Photoshop). ¿Quiere saber si Photoshop es el programa más adecuado para sus necesidades? Comience por aquí.

CAJAS DE HERRAMIENTAS
Una serie de ventanas ilustran la caja de herramientas tal como aparecería en pantalla sin confusión posible sobre el botón que se debe usar.

LÍNEA INFERIOR
Las aplicaciones se valoran según su facilidad de uso (de nivel básico a profesional) y precio (1 muy económico, 5 muy caro).

> **LÍNEA INFERIOR**
>
> COSTE: 🐷 🐷 🐷 🐷
> Las actualizaciones cuestan aproximadamente un tercio del paquete completo.
> NIVEL: Profesional.
> VERSIONES DE PRUEBA para descargar:
> **www.adobe.com**

PROYECTOS PASO A PASO
Compruebe su técnica y creatividad con proyectos guiados.

INFORMACIÓN
Cada proyecto se clasifica según su nivel de dificultad (1 es el más básico y 5 el más avanzado) y el tiempo requerido para completarlo. La complejidad de los proyectos aumenta a medida que avanza el libro.

CONSEJOS
Consejos y trucos de expertos sobre las técnicas explicadas en el capítulo.

REFERENCIAS CRUZADAS
Guía instantánea hacia otras unidades importantes del libro.

ATAJOS
Evitar las múltiples selecciones de menús a través de atajos de teclado.

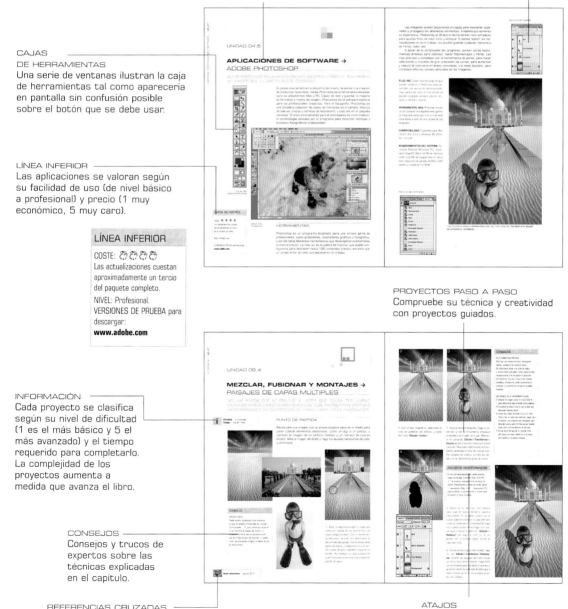

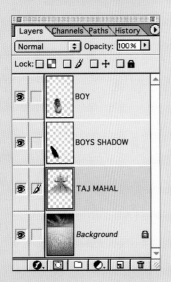

CÁMARAS
ORDENADORES
Y
SOFTWARE

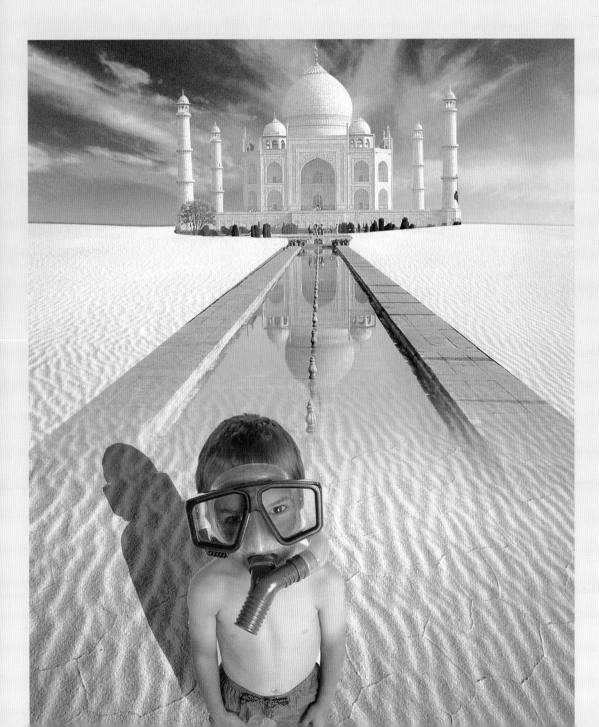

UNIDAD 01.1

FUNCIONAMIENTO DEL ORDENADOR →
COMPONENTES INTERNOS

NO HA DE SER UN GENIO PARA ENTENDER CÓMO FUNCIONA UN ORDENADOR.

PROCESADOR

El procesador es como el motor del ordenador, capaz de desarrollar cálculos a la velocidad de la luz. Al igual que los coches, existen ordenadores muy potentes. Su velocidad se describe en megahercios (MHz): 1 millón de ciclos por segundo. Los modelos más modernos funcionan hasta a 2,8 GHz (gigahercios; 1 GHz = 1.000 MHz). Pero una velocidad muy alta es menos importante que un buen equilibrio entre todos los componentes. Algunos ordenadores tienen dos procesadores, lo que facilita el trabajo de archivos de imagen complejos.

RAM

La memoria de acceso aleatorio (RAM), como el procesador, es un componente interno que no aparece en pantalla. La memoria RAM es la parte del ordenador que guarda los datos cuando las aplicaciones y documentos están en uso. Todos los datos almacenados en RAM se pierden cuando se apaga el ordenador o se bloquea, por lo que es esencial guardar los trabajos regularmente. Como los archivos de imagen son mucho mayores que los documentos de texto, los ordenadores para tratamiento de imagen precisan mucha más RAM que los de uso general. La memoria RAM es relativamente barata hoy en día, por lo que un buen comienzo podría ser 128 Mb (megabytes), aunque con 256 Mb o más, se aprecia la diferencia.

Cuando la aplicación se queda sin RAM, toma el relevo la memoria «virtual», mucho más lenta: un dispositivo inteligente que trata una parte del disco duro como sustituto de la memoria RAM, de forma que pueda seguir trabajando. Es aconsejable comprar un ordenador con ranuras vacías para añadir memoria RAM en un futuro.

MEMORIA DE ACCESO
ALEATORIO (RAM)

CONSEJOS DE COMPRA

Las especificaciones de los ordenadores se actualizan constantemente, lo que significa que los precios bajan de forma significativa cada poco tiempo. Si tiene un presupuesto ajustado, ahorrará dinero comprando un equipo del año anterior. Para empezar, conviene consultar una revista de informática en la que figure una lista comparativa de diferentes marcas, modelos y precios. Este estudio también le ayudará a encontrar las mejores ofertas on line.

Muchas tiendas de informática ofrecen «paquetes» que se descuentan del precio de kits completos, como impresoras, escáneres y software, pero aunque esos precios son atractivos hay que asegurarse de que todos los elementos sean compatibles.

CABLES PARA
PERIFÉRICOS

DISCO DURO

El disco duro del ordenador sirve para almacenar datos menos urgentes, como documentos en desuso y aplicaciones sin abrir. Igual que una librería llena de libros, el disco duro guarda una gran cantidad de datos, pero usted es el responsable de organizarlos.

La mayoría de discos duros se fabrican con capacidades elevadas, como 30 Gb (gigabytes), y velocidades de giro muy rápidas. Los discos de velocidad rápida permiten escribir y leer los datos con más rapidez. Muchos ordenadores tienen espacio interno sobrante (ranuras de expansión) que pueden usarse para instalar un segundo o incluso un tercer disco duro.

DISCO DURO

SISTEMAS OPERATIVOS

Windows, Mac OS, Linux y Unix son diferentes tipos de sistemas operativos. El sistema operativo determina la apariencia del escritorio y permite organizar y ordenar el trabajo, pero su función principal es permitir la comunicación entre hardware y software de forma parecida a como el sistema nervioso humano envía mensajes del cerebro a los músculos.

Los sistemas operativos se actualizan constantemente para que el usuario pueda trabajar de forma intuitiva, y también para mantenerse a la par con los últimos desarrollos tecnológicos. La mayoría de dispositivos externos, como escáneres e impresoras, están diseñados de acuerdo con un sistema operativo específico, aunque de tanto en tanto se presentan actualizaciones gratuitas.

UN PC MODERNO tiene tomas para unidades de disco adicionales y puertos

PUERTOS

PUERTOS PARA CONECTAR PERIFÉRICOS

Los puertos (tomas de conexión especiales) se utilizan para conectar el ordenador a dispositivos externos, como un escáner o una impresora. Como otros componentes, los puertos se han desarrollado a lo largo de los años para permitir transferencias más rápidas de grandes volúmenes de datos digitales. Paralelo, Serie, SCSI, USB y FireWire son diferentes tipos de conectores utilizados por los periféricos, y tienen que enchufarse a la correspondiente toma en la parte posterior del ordenador. Antes de comprar un dispositivo externo, debe asegurarse de que el ordenador disponga del puerto adecuado; si no lo tiene, no debe conectarse. Para solucionar este problema, puede comprar una tarjeta actualizada. Otros puertos se usan para conectar el monitor, los altavoces, el ratón, el teclado, el cable y la línea de teléfono para tener acceso a Internet.

UNIDAD 01.2

FUNCIONAMIENTO DEL ORDENADOR →
MONITORES, COLOR Y TECLADO

UN CUADRO NUNCA LO PINTARÍA LLEVANDO GAFAS DE COLOR ROSADO;
CON EL ORDENADOR ES IGUAL DE IMPORTANTE EMPEZAR EL TRABAJO
CREATIVO CON UNA VISUALIZACIÓN CLARA Y CORRECTAMENTE CALIBRADA.

MONITORES

El ojo humano es capaz de detectar una vasta gama de diferentes colores: el monitor de un ordenador es mucho menos sofisticado. Los monitores se dividen en dos tipos, los CRT (tubo de rayos catódicos) y los TFT (pantalla plana). Para manejar archivos de imagen, el monitor es la parte más importante de la estación de trabajo y, al igual que un objetivo de buena calidad óptica, le permite ver las imágenes con nitidez y precisión cromática.

Como un televisor, los monitores tienen una expectativa de vida aproximada de cinco años. Obviamente no reproducen colores precisos indefinidamente, por lo que conviene resistir la tentación de comprar un modelo de segunda mano.

GAMA DINÁMICA Todas las imágenes, tanto las impresas en papel como las visualizadas en la pantalla de un monitor, están sujetas por las limitaciones inherentes del medio. El término *gama dinámica* se usa a menudo para describir la capacidad de un dispositivo digital para mostrar detalle en las sombras más densas y en las luces más brillantes. Los monitores tienen una gama dinámica bastante menor que una copia fotográfica o la visión humana. La imagen visualizada en el monitor nunca puede igualar la versión impresa. Aceptar este hecho previene disgustos posteriores.

¿IMPORTA EL TAMAÑO? Los monitores de mayor tamaño, como los de 17 y 19 pulgadas, son mejores para el tratamiento de imagen, porque hay aplicaciones

APPLE iMAC

ESTABLECER DIRECCIONES

WINDOWS PC:
Ir a **Inicio > Configuración > Panel de control > Pantalla > Configuración**
Configurar color a color verdadero de 24 bits y el área de pantalla a 800 x 600 o más.

APPLE MAC:
Ir a **Apple menú > Paneles de control > Monitores**

Para profundidad de color, configurar millones de colores y para resolución, elegir 800 x 600 o más.

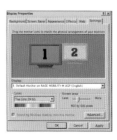

como Photoshop que ocupan mucho espacio en el escritorio y dejan poco para la ventana de imagen. Si su presupuesto es limitado, es mejor invertir el dinero en un ordenador con procesador de velocidad media, si esto le permite adquirir un buen monitor de 19 pulgadas de marca reconocida, como Sony, Mitsubishi o La Cè.

PANTALLA PLANA Los monitores de pantalla plana (TFT) son el último desarrollo tecnológico. Están diseñados para ocupar menos espacio que los monitores CRT. Cuestan casi tres veces más que los normales y deben evitar reflejos.

VISUALIZACIÓN DEL COLOR El monitor se puede ajustar para que muestre un número determinado de colores. No es aconsejable ver imágenes en color en monitores con una gama cromática reducida. Un número reducido de colores no permite reproducir las imágenes con el color verdadero. Los monitores deberían calibrarse con herramientas de software como Adobe Gamma, en vez de los básicos botones de la parte frontal.

CALIBRACIÓN DEL COLOR Puede modificar el contraste, el brillo y el equilibrio de color del monitor, pero si quiere asegurarse de que éste refleja el color y el brillo real de las imágenes, primero tendrá que calibrarlo. Si el monitor no está correctamente calibrado, las copias diferirán de sus versiones de pantalla.

HERRAMIENTAS DE CALIBRACIÓN Todos los ordenadores vienen de serie con sus propias herramientas de calibración para ajustar la estación de trabajo. Una herramienta de software, que se encuentra tanto en PC como en Mac, es el software de calibración de color Adobe Gamma. Si no sabe dónde se encuentra, proceda como sigue: Inicio>Buscar>Archivos o Carpetas (PC) o comando Sherlock (Mac). Una vez abierto, Adobe Gamma es muy fácil de usar. Cuando se termina el proceso de calibración los ajustes se guardan en memoria, y se activan cada vez que se enciende el ordenador.

MONITOR TFT

RESOLUCIÓN DE PANTALLA

Todos los ordenadores permiten cambiar la resolución del monitor para ver la imagen cómodamente. Las resoluciones de pantalla se miden en píxeles y se conocen como 640 x 480 (VGA), 800 x 600 (SVGA), 1.024 x 768 (XGA) y superiores. Las configuraciones de resolución muy elevada reducen el tamaño del texto y las herramientas, hasta el punto de que cuesta distinguirlos, por lo que conviene hacer un ajuste intermedio.

RATÓN Y TECLADO

Ambos son dispositivos de entrada que permiten al usuario dictar el trabajo en progreso. Aunque dibujar con el ratón no es sencillo al principio, la práctica le convertirá en un experto.

TECLADO Y RATÓN

UNIDAD 01.3

FUNCIONAMIENTO DEL ORDENADOR →
DISPOSITIVOS EXTERNOS

LOS PERIFÉRICOS PERMITEN REGISTRAR Y TRANSFERIR IMÁGENES PARA IMPRIMIR Y ALMACENAR A LARGO PLAZO.

ESCÁNER PLANO

Incluso el escáner plano más básico registra más información de la que realmente se necesita para hacer copias de calidad a partir del ordenador. Con la significativa reducción de precios que han experimentado los escáneres, todas las estaciones de trabajo deberían disponer de uno. Los mejores modelos son de firmas que fabrican equipos profesionales, como Umax, Canon, Epson y Heidelberg. Los adaptadores opcionales de transparencias para modelos de bajo precio rara vez dan resultados aceptables.

ESCÁNER PLANO

ESCÁNER DE PELÍCULA

ESCÁNER DE PELÍCULA

Para los fotógrafos, la mejor opción es un escáner específico para película. Estos dispositivos están diseñados para registrar datos de negativos y diapositivas de formato mucho más pequeño que las copias en papel. El precio de un escáner de película básico es aproximadamente cuatro veces el de un escáner plano de gama baja. Con este tipo de periférico puede hacer fotografías con una cámara de película y luego hacer copias digitales. Un escáner para formato 35 mm de precio medio puede extraer suficiente detalle del original como para hacer copias de calidad fotográfica de hasta 30 x 45 cm.

Los resultados son mucho mejores con el escaneado de película que con el escaneado de copias en papel, especialmente si estas últimas son de baja calidad. Si tiene cientos de negativos o diapositivas en el fondo de un cajón, un escáner de película le permitirá devolverles la vida.

CONEXIÓN A INTERNET

Aunque la mayoría de los ordenadores modernos se conectan a Internet a través de un módem interno, los modelos más antiguos necesitan dispositivos externos. El acceso a Internet es vital si quiere adjuntar fotografías a los e-mails, crear su propio sitio web y descargar actualizaciones de software y plug-ins de la red.

IMPRESORA

Las impresoras han bajado mucho de precio. Actualmente pueden adquirirse modelos de calidad superior por menos de 400 €. Las impresoras se clasifican de acuerdo con el tipo de cartucho de tinta que emplean (tres, cuatro o seis colores). Para hacer copias de calidad fotográfica, elija un modelo de seis tintas. La mayoría de impresoras puede usar papeles de formato especial, para hacer panorámicas o postales.

Todas las impresoras se conectan al ordenador vía un puerto USB, paralelo, o en serie. Si tiene un ordenador antiguo conviene comprobar si incluye la toma correspondiente antes de comprar la impresora. Una innovación reciente son las impresoras con lector de tarjetas, que aceptan las tarjetas de memoria de cámaras digitales e imprimen sin necesidad de ordenador.

IMPRESORA DE INYECCIÓN DE TINTA

LECTOR
DE TARJETAS

LECTOR DE TARJETAS

El lector de tarjetas, que es algo parecido a una unidad de disco pequeña, acelera la transferencia de datos entre la cámara digital y el ordenador. Los mejores emplean conexiones USB o FireWire; el resto, como el adaptador para disquetes, son muy lentos.

MEDIOS EXTRAÍBLES

Para transportar imágenes a otro ordenador o enviarlas a un laboratorio especializado, puede adquirir una grabadora de CD (interna o externa). Los discos CD-R, con capacidad para 650-800 Mb, son el medio más económico para guardar y transportar imágenes con seguridad. Los disquetes son inútiles en fotografía digital (aunque algunas cámaras los usan para almacenar las imágenes). Las unidades Zip, que emplean discos regrabables con capacidad para 100 o 250 Mb, son un medio de formato reconocido, aunque los discos cuestan unas diez veces más que los CD-R.

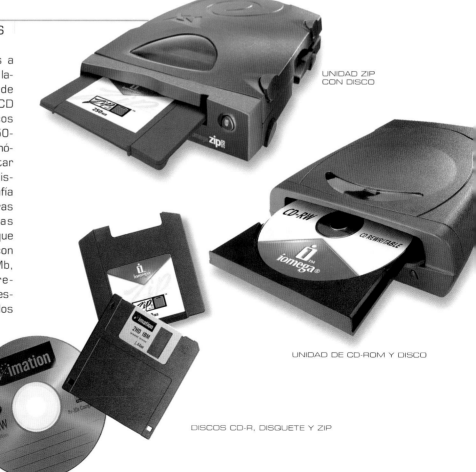

UNIDAD ZIP
CON DISCO

UNIDAD DE CD-ROM Y DISCO

DISCOS CD-R, DISQUETE Y ZIP

UNIDAD 01.4

FUNCIONAMIENTO DEL ORDENADOR →
PLATAFORMAS

LA ELECCIÓN DEL ORDENADOR NO DEBE SER MOTIVO DE PREOCUPACIÓN: HOY EN DÍA LAS DOS PLATAFORMAS MÁS POPULARES USAN LENGUAJES DE FÁCIL COMPRENSIÓN. LA ELECCIÓN DE UNA U OTRA DEPENDE DEL GUSTO PERSONAL.

¿APPLE MAC O WINDOWS PC?

Hay dos plataformas que dominan el mercado entre las que puede elegir: Apple (Mac) y la genérica Microsoft Windows. (Los ordenadores que usan Windows suelen llamarse PC, aunque técnicamente esto no significa nada más que ordenador personal.) La cuestión es ¿cómo decidir cuál es la más apropiada? Los ordenadores Apple se utilizan tradicionalmente en el entorno del diseño gráfico, mientras que los PC se encuentran en todas las oficinas y negocios del mundo. Apple actualmente presenta los diseños más modernos, además de innovaciones tecnológicas de última generación para aplicaciones muy exigentes como Photoshop y software para la edición de vídeo. Ambas plataformas se usan en escuelas y universidades de todo el mundo. La elección no es fácil.

APPLE MAC

WINDOWS PC

Aunque los PC son más baratos, la diferencia de precio entre Apple y Windows es insignificante, de modo que en realidad la decisión depende de las preferencias personales de cada persona. Todos los ordenadores Apple están diseñados y compuestos por elementos internos estándar, lo que fuerza a los fabricantes de impresoras, escáneres y otros periféricos a cumplir con una serie de normas establecidas. La probabilidad de que algo no funcione correctamente es mínima, a menos que le vendan un componente erróneo por equivocación.

Los Windows PC, a pesar de estar fabricados por diferentes compañías en todo el mundo con distintos componentes, también siguen estándares comunes. En este punto tampoco hay muchas diferencias entre ambas plataformas.

Si es nuevo en el mundo de la fotografía digital y desea reducir todo lo posible las complicaciones del equipo y centrarse en disfrutar de la actividad, quizás Apple Mac sea, sin duda, la mejor alternativa.

No hay que dejarse llevar por las campañas de márketing que anuncian velocidades de procesado superiores a la competencia. El rendimiento de los mejores equipos de ambas plataformas es muy similar a pesar de que usan procesadores distintos. Quizás sólo en aplicaciones muy intensivas de diseño gráfico, como software de edición de vídeo o de imagen, Mac se muestre algo superior.

INTERCAMBIAR ARCHIVOS ENTRE LAS DOS PLATAFORMAS Probablemente habrá oído que es imposible intercambiar archivos y discos entre las dos plataformas. No es cierto. Si tiene un PC en el trabajo y un Mac en casa, por ejemplo, es muy fácil leer los mismos archivos en ambos sistemas, siempre que inserte una extensión de archivo al final del nombre del documento y use formato PC.

La regla de oro para intercambiar archivos entre las dos plataformas es asegurarse de que los dispositivos de grabación CD-R, Zip o disquete están formateados para PC. Los ordenadores Apple pueden leer y escribir en medios formateados para PC y Mac, sin embargo los PC sólo pueden usar discos formateados para PC.

EXTENSIONES DE ARCHIVO Para los usuarios de Apple la siguiente regla para lograr la compatibilidad es asegurarse de que los archivos se guardan siempre con la extensión de archivo de tres o cuatro letras/números. La extensión, utilizada al final del nombre de un archivo, como «landscape.tif», permite al programa reconocer uno de los formatos permitidos. Si el archivo no tiene extensión no se abrirá en un PC.

UNIDAD 02.1

FUNCIONAMIENTO DE UNA CÁMARA
DIGITAL → ¿QUÉ ES UNA CÁMARA DIGITAL?

CON LA GRAN VARIEDAD DE MODELOS ENTRE LOS QUE ELEGIR, COMPRAR UNA CÁMARA DIGITAL PUEDE PARECER ARRIESGADO. PERO INCLUSO LOS MODELOS MÁS BÁSICOS TIENEN ESPECIFICACIONES POR ENCIMA DEL NIVEL MÍNIMO.

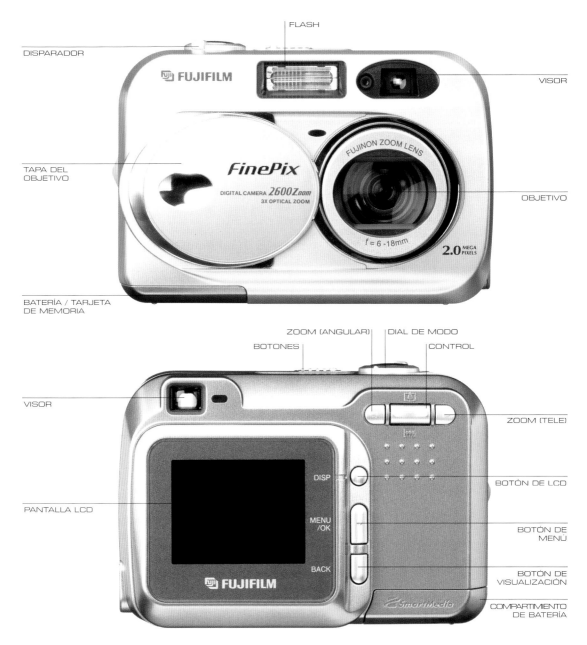

FLASH

DISPARADOR

VISOR

TAPA DEL OBJETIVO

FUJINON ZOOM LENS

FinePix

DIGITAL CAMERA 2600 Zoom
3X OPTICAL ZOOM

f = 6 -18mm

2.0 MEGA PIXELS

OBJETIVO

BATERÍA / TARJETA DE MEMORIA

ZOOM (ANGULAR) DIAL DE MODO

BOTONES CONTROL

VISOR

ZOOM (TELE)

DISP BOTÓN DE LCD

PANTALLA LCD

MENU /OK BOTÓN DE MENÚ

BACK BOTÓN DE VISUALIZACIÓN

COMPARTIMIENTO DE BATERÍA

PÍXELES

Las cámaras digitales están equipadas con un captador sensible a la luz llamado CCD (dispositivo de carga acoplada). Bajo un microscopio, el CCD se asemeja a un panel de abejas, en el que cada celda actúa como un minirreceptor de luz. Las celdas reciben luz a través del objetivo de la cámara. El grado de captación de luz de estas celdas corresponde al nivel de brillo que alcanza cada píxel (elemento de imagen). Cada celda corresponde a un píxel. Las mejores cámaras incorporan sensores con varios millones de píxeles. Cuantos más píxeles, mayor puede ser el grado de ampliación de la copia.

CARGADOR DE BATERÍAS
Y ADAPTADOR DE
CORRIENTE

SUMINISTRO DE ENERGÍA

Como las cámaras digitales no necesitan carretes de película, motores de avance y rebobinado ni espejos, pueden ser más pequeñas y ligeras que los modelos analógicos. Sin embargo, como su funcionamiento depende absolutamente de la energía eléctrica, tienen que incorporar baterías. Sólo debería comprar una cámara digital que acepte baterías recargables y que incluya un adaptador AC.

PANTALLA DE CRISTAL LÍQUIDO (LCD)

Al contrario que en las cámaras analógicas, las digitales incluyen un accesorio adicional para componer las fotografías: la pantalla LCD. Con un tamaño de unos cinco centímetros, la pantalla LCD permite al usuario estudiar la imagen sin necesidad de mirar a través del visor de la cámara. Otra función, más llamativa si cabe, es la posibilidad de ver las fotos ya tomadas. Las cabezas cortadas, un dedo sobre el objetivo, los ojos cerrados son ahora cosas del pasado.

LECTOR DE TARJETAS

ALMACENAMIENTO Una vez registradas, las imágenes se transfieren inmediatamente a la tarjeta de memoria de la cámara, donde pueden guardarse, visualizarse a través de la pantalla e incluso borrarse. Las tarjetas de memoria están disponibles en diferentes capacidades, como las cintas de vídeo, lo que permite guardar más imágenes cuando no es posible transferirlas al ordenador.

PREVISUALIZACIÓN Una vez en casa las imágenes pueden previsualizarse en la pantalla del televisor usando el cable de salida de vídeo. Para transferir las imágenes al ordenador utilice un cable específico, o también puede sacar la tarjeta de la cámara e insertarla en un lector específico de tarjetas. Una vez transferidas, puede borrarlas de la tarjeta.

PELÍCULAS Muchas cámaras pueden registrar imágenes en movimiento y sonido. Se toman repetidamente imágenes pequeñas y a baja resolución, con una frecuencia de hasta 15 por segundo. Luego se ordenan secuencialmente, como en una película de vídeo. Estas imágenes en movimiento se visualizan mejor en el ordenador que en el televisor.

Las últimas cámaras están diseñadas para aprovechar la convergencia de todos los tipos de tecnología de consumo. Pueden conectarse directamente a una impresora y a los servicios de impresión comercial, aunque prescindiendo de cualquier intervención creativa. Algunas cámaras incluso pueden conectarse a un teléfono móvil para transmitir imágenes como archivos adjuntos.

TARJETAS DE MEMORIA
SMARTMEDIA Y
COMPACTFLASH

UNIDAD 02.2

FUNCIONAMIENTO DE UNA CÁMARA
DIGITAL → TIPOS DE CÁMARAS

LAS CÁMARAS DIGITALES SE BASAN EN LA ESTRUCTURA DE LAS COMPACTAS. LAS SLR MANUALES ESTÁN ORIENTADAS AL MERCADO PROFESIONAL.

La resolución o la cantidad de píxeles que la cámara puede crear varía enormemente con el precio, aunque tampoco es necesario adquirir el mejor modelo de la gama. Las cámaras más caras ofrecen al usuario controles más avanzados, una mejor calidad de construcción y, en los mejores modelos, objetivos intercambiables.

CÁMARAS COMPACTAS

Caracterizadas por su pequeño tamaño y sencillez de líneas, las compactas digitales son las cámaras más vendidas. De control totalmente automático, flash incorporado y modos especiales para disparar en diferentes condiciones, estas cámaras están diseñadas para que el usuario no tenga que preocuparse de nada.

OBJETIVOS Las cámaras compactas no permiten intercambiar objetivos. Lo único que sí aceptan es un convertidor gran angular para condiciones especiales. Si ya está familiarizado con las longitudes focales del formato 35 mm, verá que pasarse al equivalente digital no es directo. Como los CCD son más pequeños que el fotograma de 35 mm, los objetivos para cámaras digitales deben tener una longitud focal muy corta para cubrir el mismo ángulo, así, un zoom 8-24 mm en una cámara digital equivale a un zoom 35-115 mm en una cámara de 35 mm.

CÁMARA DIGITAL COMPACTA

ENFOQUE Todas las cámaras compactas son de enfoque fijo o autofoco. La previsualización del enfoque sólo es posible en la pantalla LCD. Éste no puede comprobarse a través del visor, y no hay necesidad de tocar el objetivo para enfocar.

SISTEMAS DE ALMACENAMIENTO Las cámaras compactas usan uno de los dos tipos de tarjetas de memoria: CompactFlash o SmartMedia. Las cámaras Sony usan su propio formato: el Memory Stick.

RESOLUCIÓN La resolución de las cámaras compactas varía de un modelo a otro, pero sólo los de gamas superiores llegan a los 4 millones de píxeles. Cualquier cámara que ofrezca 2 millones de píxeles o más es un buen punto de partida.

CONSEJOS DE COMPRA

SUMINISTRO DE ENERGÍA Y BATERÍAS
Asegúrese de que la cámara incorpora un adaptador AC y un cargador de baterías, ya que son accesorios adicionales bastante caros. Algunas cámaras no aceptan baterías recargables y presentan un consumo elevado de energía, especialmente si se utilizan las funciones de la pantalla LCD.

MEMORIA
Algunas cámaras baratas usan sistemas de memoria internos en vez de tarjetas extraíbles. Su principal inconveniente es una capacidad más limitada.

TRANSFERENCIA AL ORDENADOR
Actualmente, la mayoría de las cámaras vienen de serie con un adaptador que transfiere las imágenes al ordenador de forma mucho más simple. Son una buena idea si le incomoda buscar y enchufar el cable correcto cada vez.

CÁMARA DIGITAL COMPACTA
CON OBJETIVO ZOOM

CÁMARAS RÉFLEX

Las cámaras réflex se sirven de un espejo que permite visualizar la misma imagen que registra el sensor, cosa que no ocurre con las compactas. Los modelos réflex permiten ajustar y modificar la abertura del diafragma y la velocidad de obturación. Para los que prefieren las técnicas tradicionales, la mejor elección es una cámara réflex digital.

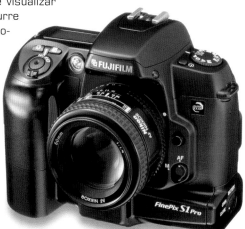

CÁMARA SLR PROFESIONAL CON OBJETIVO PARA FORMATO 35 MM

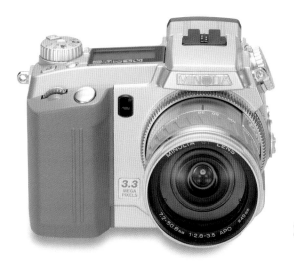

CÁMARA SLR «COMPACTA» CON CONTROLES PRECISOS DE EXPOSICIÓN

OBJETIVOS Las cámaras de buena calidad de Nikon, Fuji y Canon están diseñadas para aceptar los mismos objetivos que sus homólogas de película. Pero, debido al menor tamaño de los sensores, el ángulo de toma de cualquier longitud focal se reduce. El enfoque es automático, pero también puede conmutarse a manual para efectos creativos.

FORMA Y DISEÑO Las cámaras SLR están diseñadas para un uso intensivo. Físicamente son más voluminosas y pesadas que sus homólogas, las compactas.

TECNOLOGÍA COMBINADA

Debido los avances tecnológicos en telefonía móvil, algunas cámaras digitales están diseñadas como dispositivos para múltiples funciones. Algunos modelos pueden guardar archivos de música MP3 en sus tarjetas de memoria y reproducirlos mediante auriculares portátiles. Las cámaras digitales con teléfono móvil incorporado permiten el envío de fotografías a través de la red.

CONTROLES ÚNICOS Y EXPANSIÓN Las cámaras SLR disponen de controles avanzados para poder fotografiar con luz artificial y en condiciones de iluminación escasa. También permiten acoplar unidades externas de flash mucho más potentes.

RESOLUCIÓN La mayoría de las cámaras SLR digitales están diseñadas para uso profesional, por lo que incorporan sensores de elevada resolución. Algunos modelos superan los 6 millones de píxeles.

TARJETAS DE MEMORIA Pueden usar tarjetas de mayor capacidad, como por ejemplo las IBM Microdrive de 1 Gb, un disco que permite almacenar muchas imágenes.

CONSEJOS DE COMPRA

SUMINISTRO DE ENERGÍA Y BATERÍAS
Hay que ser precavido con las cámaras que necesitan más de una batería para funcionar, pues tendrá que llevar siempre encima algunos juegos de más. Las mejores cámaras, como la Nikon D1, incorporan una sola batería de gran capacidad que suministra energía a todas las funciones y dura todo un día de trabajo. Un accesorio interesante es un cargador de baterías que puede conectarse al encendedor del coche.

MEMORIA
Las mejores cámaras están diseñadas «a prueba de futuro», con ranuras para más de un tipo de tarjeta de memoria. Cuando estudie la compra de una cámara, busque ofertas especiales en tarjetas de gran capacidad, como IBM Microdrive, que le permiten guardar todas las imágenes necesarias.

TRANSFERENCIA AL ORDENADOR
La mayoría de cámaras profesionales vienen equipadas con conectores FireWire. Este tipo de conexión resulta esencial si fotografía y transfiere archivos de imagen voluminosos al ordenador.

UNIDAD 02.3

FUNCIONAMIENTO DE UNA CÁMARA
DIGITAL → FUNCIONES DE LA CÁMARA

EL DESPLIEGUE DE DIALES Y BOTONES DE MENÚ HACE QUE EL SIMPLE
HECHO DE ENCENDER Y APAGAR UNA CÁMARA DIGITAL PUEDA SER UN
DESAFÍO. LAS FUNCIONES MÁS IMPORTANTES SE EXPLICAN AQUÍ.

En vez del obturador mecánico de las cámaras de película, las
compactas digitales usan uno electrónico, por lo que ya no se escucha
el popular «clunk» cuando se toma una fotografía. Para los recién
llegados a la tecnología digital, la ausencia de este ruido puede
dificultar la apreciación de si se ha hecho o no la fotografía.

TOMAR FOTOS

SENSIBILIDAD ISO Al igual que la sensibilidad de las películas tradicionales, los sensores utilizados en las cámaras digitales están diseñados para ofrecer un rendimiento máximo a sensibilidades bajas, como 100 o 200. Las mejores cámaras pueden ajustarse a una gama más amplia de sensibilidades, como 100-800 ISO, pero igual que sucede con las películas rápidas, una sensibilidad elevada produce más grano, o «ruido». Esta consecuencia no deseada aparece en las áreas en sombra de la imagen como píxeles rojos o verdes.

200 ISO

800 ISO

FLASH Todas las cámaras digitales compactas tienen flash incorporado. En una cámara barata es sólo efectivo para iluminar una estancia pequeña o como luz de relleno. La mayoría no son lo sufi-

cientemente potentes como para iluminar más allá de 5 metros, lo que produce resultados decepcionantes. Sólo las cámaras réflex y las compactas de gama alta incorporan tomas para conectar flashes externos de mayor potencia.

MONITOR LCD Todas las cámaras tienen pantalla LCD, que sirve para encuadrar y comprobar la calidad de las fotografías. La pantalla LCD también se utiliza para visualizar los menús, los ajustes y los controles de edición, pero ¡puede agotar rápidamente la batería!

LA PANTALLA LCD permite visualizar todas las imágenes para su edición.

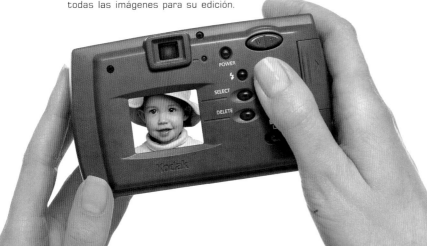

FIABILIDAD DE
LA PANTALLA LCD

A través de la pantalla LCD es imposible saber con seguridad si la imagen está bien enfocada. Es un error confiarse en exceso. Si tiene alguna duda, convendrá hacer una segunda toma, o bien usar la salida de vídeo de la cámara para ver la imagen en un televisor.

EDICIÓN

EN LA CÁMARA No es indispensable comprar tarjetas de memoria de máxima capacidad, ya que puede borrar las fotografías que no le gusten. Todas las cámaras permiten borrar imágenes individuales o grupos en carpetas, o bien vaciar toda la tarjeta de una vez. Al contrario de lo que sucede con la película convencional, no es necesario hacer copias o guardar los errores.

SALIDA DE VÍDEO Si no desea editar el trabajo sobre el terreno, puede conectar la cámara a un televisor y editar las fotografías antes de transferirlas al ordenador. La calidad de las imágenes puede sorprenderle cuando las vea en pantalla, y lo mejor de todo: puede compartir la experiencia con la familia y los amigos.

GRABACIÓN DE SONIDO Y VÍDEO Muchas compactas permiten la grabación de secuencias cortas de imágenes en movimiento, limitadas sólo por la capacidad de la tarjeta de memoria. Normalmente se guardan en formato MPEG, que puede reproducirse en cualquier ordenador. En las cámaras de última generación también puede grabarse un clip de sonido para cada imagen.

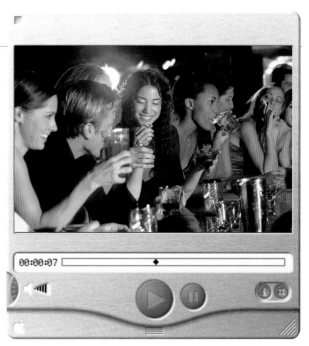

LAS SECUENCIAS BREVES DE VÍDEO pueden reproducirse en varios reproductores, como Windows Media Player o QuickTime. Éstos funcionan como los aparatos de vídeo, y permiten funciones de avance rápido, pausa y rebobinado.

EQUILIBRIO DE BLANCOS

Si alguna vez ha experimentado los efectos de la luz artificial en las copias fotográficas, agradecerá el que las cámaras digitales incorporen una función para corregir estos problemas. Para hacer fotos con luz fluorescente o de tungsteno, basta con usar el ajuste de equilibrio de blancos para compensar el color. Acuérdese de desactivarlo cuando salga al exterior.

ILUMINACIÓN DE TUNGSTENO La fotografía de la izquierda se tomó con el equilibrio de blancos en posición «luz día». Para corregir la dominante de color, ajústelo a «luz de tungsteno».

ILUMINACIÓN DE FLUORESCENTE La fotografía de la izquierda se tomó con el equilibrio de blancos en posición «luz día», y el resultado fue una tonalidad verdosa. Para corregir la dominante de color, ajústelo a «luz de fluorescente». Las mejores cámaras tienen diferentes ajustes de equilibrio de blancos para cada tipo de tubo, como blanco cálido o blanco frío.

UNIDAD 02.4

FUNCIONAMIENTO DE UNA CÁMARA
DIGITAL → CALIDAD DE IMAGEN

AL CONTRARIO QUE EN LAS CÁMARAS DE PELÍCULA, QUE PRODUCEN COPIAS IDÉNTICAS, LAS CÁMARAS DIGITALES PUEDEN AJUSTARSE PARA PRODUCIR IMÁGENES DE DIFERENTE TAMAÑO Y CALIDAD.

TÉCNICA FOTOGRÁFICA

Disparar con buen pulso evita el movimiento de la imagen, especialmente con poca luz. Cuando la iluminación es escasa, la cámara ajusta para compensar una velocidad de obturación larga, como por ejemplo 1/30 de segundo o más. Una consecuencia desafortunada de esto es la trepidación de la cámara: el movimiento del cuerpo se traduce en imágenes borrosas. El objetivo debe limpiarse con una gamuza especial para óptica.

Es aconsejable usar flash en exteriores cuando el día está nublado. La luz adicional contribuye a intensificar el brillo de los colores y elimina las sombras del rostro en fotografía de retrato.

Trate de disparar con el sol detrás. Tomar fotos a contrasol da como resultado imágenes de bajo contraste y colores lavados.

CALIDAD DE IMAGEN

Cuando guarde la imagen, podrá controlar el nivel de compresión para reducir los datos. Los archivos comprimidos en JPEG de baja calidad ocupan poco espacio en la tarjeta de memoria, pero producen copias de baja calidad. La compresión JPEG de alta calidad ocupa más espacio, pero los resultados compensan el sacrificio. Si sólo puede guardar unas cuantas imágenes de alta calidad, convendría considerar la compra de una tarjeta de mayor capacidad.

AJUSTES DE LA CÁMARA Si su cámara permite un ajuste variable de la sensibilidad, como ISO 100-800, emplee el más bajo para reproducir el máximo de detalle. Los ajustes más elevados dan lugar a imágenes con más grano o interferencias.

La mayoría de las cámaras pueden producir copias de distinto tamaño, como 20 x 25 cm (1.800 x 1.200 píxeles) y 10 x 15 cm (640 x 480 píxeles). A mayor resolución, mejor calidad. Emplee sólo la resolución más baja para colgar copias en Internet.

ZOOM DIGITAL El zoom digital amplía por medio de software el centro de la imagen; por tanto, no se trata de un aumento óptico. El área central de la imagen se interpola para llenar todo el encuadre, pero en cambio, se pierde nitidez.

ESTA IMAGEN, tomada con un objetivo zoom convencional en posición tele, registra al sujeto demasiado pequeño.

UN ZOOM DIGITAL permite llenar el encuadre con el sujeto, pero se producen pérdidas de nitidez.

EQUILIBRIO DE BLANCOS Las cámaras digitales pueden ajustarse para trabajar bajo diferentes tipos de iluminación artificial. Si no sabe identificar el tipo de luz, seleccione el modo Auto.

FOTOGRAFÍA CON POCA LUZ En ausencia de luz, los sensores digitales registran en la imagen píxeles de color –«ruido»– de forma aleatoria. Puede usar el flash, pero sin esperar milagros.

FILTROS DE ENFOQUE Nunca debe usarse el ajuste de enfoque (nitidez) máximo incorporado en la cámara. Su efecto es un exceso de contraste en los contornos de la imagen, que luego resulta imposible de eliminar. Es mejor usar el ajuste *Low* («bajo») o ninguno: siempre podrá enfocar las imágenes más adelante.

FILTRO DE ENFOQUE DESACTIVADO

FILTRO DE ENFOQUE EN POSICIÓN *LOW* («BAJO»)

FILTRO DE ENFOQUE EN POSICIÓN *HIGH* («ALTO»)

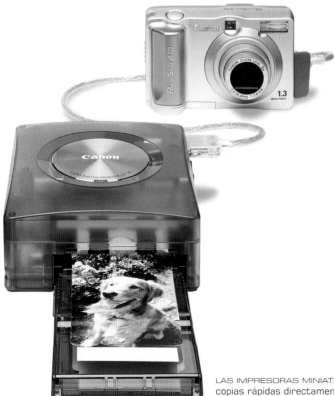

LAS IMPRESORAS MINIATURA permiten hacer copias rápidas directamente de la cámara.

¿RESTAURAR O REPETIR?

A pesar de las maravillas de los programas de tratamiento de imagen, por lo general es mejor repetir una mala imagen que pasar horas tratando de restaurarla. Conviene repetir la foto cuando:

- la imagen está desenfocada o movida
- hay obstrucciones delante del objetivo, como dedos o la correa de la cámara
- la imagen es muy oscura o muy clara.

UNIDAD 02.5

FUNCIONAMIENTO DE UNA CÁMARA DIGITAL → TRANSFERENCIAS DE FOTOS AL ORDENADOR

AJUSTAR CORRECTAMENTE EL ORDENADOR ES LA PARTE MÁS DELICADA E IMPORTANTE PARA TRANSFERIR IMÁGENES DIGITALES. SI APARECEN PROBLEMAS, AQUÍ ENCONTRARÁ UNAS CUANTAS SOLUCIONES.

MANEJO DE LAS TARJETAS DE MEMORIA

Las tarjetas de memoria SmartMedia deben manejarse con mucho cuidado después de retirarlas de la cámara. Nunca debe tocarse el contacto dorado. Las tarjetas CompactFlash son más gruesas y resistentes, pero hay que tener cuidado de que las dos filas de pequeños contactos no resulten dañadas u obstruidas por polvo. Las tarjetas nunca deben manipularse cerca de agua o arena y, una vez acabada la descarga, es aconsejable introducirlas en la cámara.

TARJETAS DE MEMORIA SMARTMEDIA

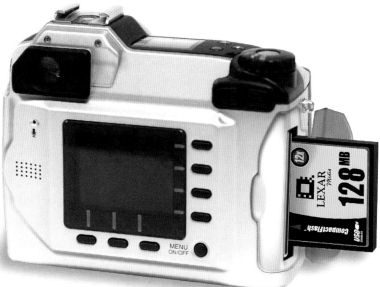

ACTUALIZACIÓN DE LOS CONTROLADORES

Si emplea accesorios nuevos, como una cámara digital o un lector de tarjetas en ordenadores antiguos, pueden aparecer problemas de compatibilidad. El modo más simple de solventarlos es visitar el sitio web del fabricante, donde encontrará actualizaciones gratuitas para los controladores. Una vez descargadas, basta con seguir las instrucciones de instalación.

COMPACTA DIGITAL CON TARJETA DE MEMORIA DE GRAN CAPACIDAD

DESCARGA

Después de captar y guardar las imágenes en la tarjeta de memoria, debe transferirlas al ordenador. En el proceso de descarga se crean y guardan copias de los archivos de imagen en el disco duro, manteniendo intactos los originales en la tarjeta de memoria.

DIRECTAMENTE DE LA CÁMARA Lo primero es cargar el software del driver o controlador de la cámara en el ordenador. Si nunca antes ha instalado software, lo que tiene que hacer es seguir las instrucciones que aparecen en pantalla tras insertar el disco. Una vez completada la instalación, hay que reiniciar el ordenador.

Antes de usar el software, conviene crear un acceso directo en el escritorio para que todo el proceso se reduzca a un doble clic sobre el icono correspondiente. Conecte la cámara y enchúfela a la corriente vía el adaptador AC. Abra el software, haga clic sobre Descargar y aparecerán las imágenes en formato miniatura. Para verlas a pantalla completa, haga clic sobre la miniatura correspondiente. Con secuencia de comandos Archivo>Guardar podrá almacenarlas en el disco duro del ordenador (para conservar la calidad original elija el formato TIFF). A partir de aquí las imágenes podrán abrirse en el programa de tratamiento de imagen.

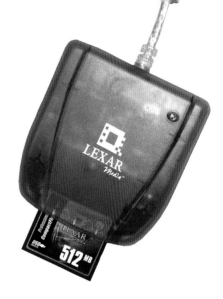

LECTOR DE TARJETAS

AGENDA DIGITAL En vez de llevar tarjetas de memoria adicionales o un pesado ordenador portátil, puede usar un disco duro portátil de pequeño tamaño. Las tarjetas de memoria se conectan a este dispositivo para descargar su información, y se pueden reutilizar en la cámara. Las unidades más modernas ofrecen capacidades enormes, del orden de 10-20 Gb, y son ideales si piensa pasar meses fuera de casa.

TARJETA DE MEMORIA MICRODRIVE CON ADAPTADOR PARA DESCARGA

LECTOR DE TARJETAS

Instale el lector de tarjetas y reinicie el ordenador. Inserte la tarjeta de memoria en el lector y conéctelo al ordenador a través del puerto correcto. La tarjeta aparecerá como un icono en el escritorio, igual que un CD o disquete. Haga doble clic sobre ella y arrastre los archivos hacia una carpeta en el disco duro.

Una vez transferidos, ya se puede trabajar con las imágenes en cualquier programa. No hay que hacer doble clic sobre los iconos de imagen, ya que éstos abren una aplicación muy básica llamada visor de imágenes. Tal como sugiere su nombre, el visor de imágenes sólo permite ver las fotografías, no modificarlas. Una opción más recomendable es abrir primero el programa de tratamiento de imagen y luego abrir los archivos (Archivo>Abrir). Busque la carpeta de imágenes y haga clic en OK. Después de abrirlas por primera vez, asegúrese de guardarlas en el formato de archivo TIFF.

UNIDAD 03.1

FUNCIONAMIENTO DEL ESCÁNER →
ESCÁNER PLANO

EL ESCÁNER PLANO ES UNA PARTE ESENCIAL DEL EQUIPO PARA DIGITALIZAR MATERIAL GRÁFICO Y FOTOGRAFÍAS. PARECE UNA PEQUEÑA FOTOCOPIADORA Y FUNCIONA CONVIRTIENDO LA LUZ REFLEJADA EN PÍXELES DE IMAGEN.

Hay tres tipos diferentes de escáner: plano, de película, o una combinación de ambos. Igual que las cámaras digitales, los escáneres usan detectores de luz llamados CCDs, pero los sensores, en vez de estar dispuestos en una matriz de área, están colocados en líneas estrechas. Cerca del sensor hay una fuente de luz que ilumina el sujeto durante el escaneado. Cada una de las pequeñas células del sensor es responsable de formar un píxel de la imagen.

RESOLUCIÓN DEL ESCÁNER

De forma simplificada, la resolución es otro término para determinar la calidad. Cuanto más pequeños sean los sensores del escáner, más detalle serán capaces de registrar. Cuanto mayor sea el número de píxeles de la imagen, mayor será el grado posible de ampliación. La calidad de un escáner viene indicada por la resolución, como 600 puntos o píxeles por pulgada (dpi). Algunos escáneres planos pueden captar 2.400 dpi, pero crean más datos de los que realmente se necesitan. En términos de calidad/precio, los escáneres planos generan más datos de imagen que las cámaras digitales de ámbito profesional, y son la opción más barata y adecuada para los que se inician en la fotografía digital.

PUERTOS

Como otros periféricos, el escáner se conecta al ordenador mediante un puerto USB, SCSI, paralelo o FireWire. Este tipo de conexión también indica la velocidad de transferencia de datos. El puerto paralelo es el más lento. SCSI y USB son más rápidos y FireWire está bastante por delante.

IMAGEN ESCANEADA A 30 DPI

60 DPI

120 DPI

240 DPI

RESOLUCIÓN ÓPTICA E INTERPOLACIÓN

Sólo para complicar las cosas, muchos fabricantes potencian el atractivo de sus escáneres describiendo la resolución con dos términos diferentes: valor óptico y valor interpolado. La resolución verdadera viene determinada por el valor óptico, que corresponde a la capacidad del sensor. Interpolación no es más que un sinónimo de ampliación ficticia. Se refiere al grado de ampliación posible usando el software.

El proceso de interpolación es simple: se inventan píxeles nuevos usando colores basados en los vecinos más próximos, que se intercalan entre los píxeles originales. Debido al elevado número de píxeles inventados, una imagen interpolada nunca es tan nítida como una imagen óptica. Aunque el escáner anuncie una resolución de 9.600 dpi, no tiene por qué dar buenos resultados a ese valor.

ESTA IMAGEN se escaneó a la máxima resolución óptica del dispositivo (600 dpi).

LA MISMA IMAGEN se escaneó a una resolución interpolada de 3.600 dpi para hacer posible una mayor ampliación, pero se pierde nitidez.

PROFUNDIDAD DE COLOR

La calidad del escáner también depende del número de colores que es capaz de detectar. Como en una paleta de color, el ámbito de registro se llama profundidad de color o profundidad de bit. Todos los escáneres modernos pueden captar un mínimo de 16 millones de colores (paleta de 24 bits). Para la detección del color, algunos escáneres emplean una gama de 42 bits, que diferencia literalmente miles de millones de colores. Sin embargo, como la mayoría de software e impresoras de inyección de tinta trabaja únicamente con una paleta de 24 bits, esto es mucho más de lo que en realidad se necesita. Probablemente no vería ninguna diferencia entre una copia hecha a partir de un escaneado de 42 bits y otra a partir de un escaneado de 24 bits.

ESCÁNER PLANO

ESPECIFICACIONES

BUSCAR:
Resolución mínima: 600 dpi
Profundidad de color: 24 bits o superior

UNIDAD 03.2

FUNCIONAMIENTO DEL ESCÁNER →
CONTROLES DEL ESCÁNER

DEL MISMO MODO QUE UNA CÁMARA, EL ESCÁNER PUEDE CAPTAR IMÁGENES EN BLANCO Y NEGRO O EN COLOR, E INCLUYE CONTROLES SIMPLES PARA ENCUADRAR, CAMBIAR LA EXPOSICIÓN Y AJUSTAR EL ENFOQUE.

UTILIZACIÓN DEL ESCÁNER

Los escáneres se pueden controlar de dos modos: mediante la aplicación propia del escáner o a través de un software de extensión (plug-in). El software del escáner es una aplicación básica que realiza el escaneado, de forma que las imágenes tienen que guardarse y volverse a abrir en el programa de edición para trabajar en ellas.

INTERFAZ TÍPICO DE UN ESCÁNER

Un programa de extensión le permite controlar el escáner desde su aplicación favorita. Una vez acabada la digitalización, el programa se cierra automáticamente, y permite trabajar en la imagen. Si su escáner se maneja con un botón, active la digitalización apretando el botón de la parte frontal.

La mayoría de los software de escáner tienen un plug-in de Photoshop o dependen del controlador TWAIN (Toolkit Without An Interesting Name, «juego de herramientas con un nombre poco interesante»), que no es más que un adaptador de software utilizado para conectar dispositivos externos, como escáneres y cámaras digitales, a Adobe Photoshop y otras aplicaciones.

HERRAMIENTA DE MARCO

El marco es como un rectángulo desplazable que se usa para encuadrar o reencuadrar la imagen. Mediante las flechas se puede ajustar el marco con precisión, entre otras cosas para evitar un tamaño mayor de lo necesario.

RESOLUCIÓN DE ENTRADA No se necesita una calculadora para determinar la resolución de entrada. Puede ajustar siempre el valor máximo para estar seguro: 200 dpi para copias de impresora y 72 dpi para colgar imágenes en su sitio web o para enviarlas por e-mail.

MODOS DE REGISTRO Los modos de registro determinan el modo en que se escanea la imagen. El modo RGB (rojo, verde y azul) es un modo universal utilizado para escanear originales en color: fotografías, pinturas, páginas de una revista, etc. Para escanear originales en blanco y negro, como copias fotográficas y dibujos a lápiz, se utiliza el modo escala de grises. Finalmente, si el original está en blanco y negro puros, como texto o una copia *lith*, emplee el modo mapa de bits o línea.

FACTOR DE AMPLIACIÓN Este control es idéntico al botón de reducción y ampliación de una fotocopiadora. Si está al 100 %, la imagen se imprimirá al mismo tamaño que el original. Si desea ampliar originales de pequeño tamaño, recuerde que se perderá nitidez a medida que se incremente el tamaño. Lo mejor que puede hacer es escanear originales del mayor tamaño posible.

ESCANEADO EN MODO RGB

MODO ESCALA DE GRISES

MODO MAPA DE BITS

HERRAMIENTAS Pueden usarse varios controles de ajuste automático para hacer juicios de «exposición» en la imagen, pero también conviene experimentar para encontrar el ajuste más adecuado. Los problemas más comunes de la configuración automática son: aumento de contraste, pérdida de detalle en los tonos medios y cambios de color inesperados. Si el resultado queda peor que el original, comience de nuevo. El propósito debería ser perder el mínimo (o nada) de detalle.

CONTROLES DE BRILLO Y CONTRASTE Si tiene una imagen de bajo contraste o descolorida, puede ajustar las luces y las sombras antes del escaneado. De todos modos, conseguirá un control más preciso si realiza estos ajustes en el programa de tratamiento de imagen.

ESTA IMAGEN se escaneó sin usar el ajuste automático.

SOFTWARE OCR Algunos escáneres vienen de serie con software OCR (reconocimiento óptico de caracteres), que puede usarse para convertir páginas impresas en documentos modificables en un programa de tratamiento de texto.

TAMAÑO DE ARCHIVO Se refiere a la cantidad de datos que crea el escaneado. Conviene evitar la configuración de 42 bits para que los archivos no ocupen demasiado espacio. El número de píxeles de la imagen está directamente relacionado con el tamaño de archivo, por lo que es muy importante no ajustar valores de resolución por encima de lo necesario. Incluso un incremento ligero en la resolución de entrada, por ejemplo de 200 a 300 dpi, aumenta mucho el tamaño de archivo.

REPITIENDO EL ESCANEADO, esta vez con el comando de contraste automático activado. Fíjese en el cambio de color y en el incremento de contraste.

LA IMAGEN DE 42 BITS tiene un tamaño de archivo de 12 Mb.

REDUCIDA A 24 BITS, el tamaño de archivo baja a 6 Mb.

UNIDAD 03.3

FUNCIONAMIENTO DEL ESCÁNER →
ESCANEAR FOTOGRAFÍAS Y MATERIAL GRÁFICO

CADA TIPO DE ORIGINAL PRECISA UN TRATAMIENTO CONCRETO PARA QUE LOS RESULTADOS SEAN DE BUENA CALIDAD.

El software de escaneado está diseñado para adaptarse y cubrir diferentes tipos de original, pero esta característica rara vez viene descrita en la hoja de instrucciones. Los principios básicos para un buen escaneado son:

▦ Captar y crear suficientes píxeles para igualar el tamaño de salida de la imagen.
▦ Igualar en lo posible la calidad de imagen del original.
▦ El tamaño de archivo debe ser razonable, sin superar sus necesidades.

FOTOGRAFÍAS EN BLANCO Y NEGRO

MODO: Escala de grises.
ESCÁNER PLANO, RESOLUCIÓN DE SALIDA: 200 dpi para impresora, 72 dpi para e-mail y páginas web.
ESCÁNER DE PELÍCULA, RESOLUCIÓN DE ENTRADA: La más elevada del dispositivo, por ejemplo, 2.400 dpi.
FILTROS: Desactivar filtros de enfoque y de destramado.

PRESELECCIÓN: Evite las funciones automáticas: incrementan el contraste.
HERRAMIENTAS DE BRILLO Y CONTRASTE: Para mejorar, corrija el brillo y el contraste en el programa de tratamiento de imagen.
GUARDAR COMO: Formato TIFF para impresoras de inyección de tinta, y JPEG para e-mail y páginas web.

CONSEJOS

No escanee copias hechas en papel con textura, porque ésta resultará obvia en la imagen.

Si escanea fotografías antiguas en blanco y negro viradas, seleccione el modo RGB.

ESCANEADO DIRECTO

ESCANEADO DE ALTO CONTRASTE

IMAGEN FINAL: Brillo y contraste ajustados.

FOTOGRAFÍAS EN COLOR

MODO: Color RGB.
ESCÁNER PLANO, RESOLUCIÓN DE SALIDA: 200 dpi para impresoras de inyección de tinta, 72 dpi para e-mail y páginas web.
ESCÁNER DE PELÍCULA, RESOLUCIÓN DE ENTRADA: La más elevada del dispositivo, por ejemplo, 2.400 dpi.
FILTROS: Desactive filtros de enfoque y de destramado.
PRESELECCIÓN: Evite el uso de cualquier herramienta que sirva para adaptar el ajuste a la configuración de un dispositivo de salida, como por ejemplo un modelo concreto de impresora. Por lo general, esto provoca desajustes cromáticos que después son imposibles de corregir.
GUARDAR COMO: Formato TIFF para impresoras de inyección de tinta, y JPEG para e-mail y páginas web.

ESTE ESCANEADO DE BAJA CALIDAD se hizo en modo automático.

CONSEJO

Aunque su escáner pueda captar una profundidad de color de 36 o 48 bits, es mejor cambiar al modo de 24 bits o bien convertir posteriormente el archivo antes de abrir la imagen en el programa de tratamiento de imagen.

EN ESTE ESCANEADO, BASTANTE MEJOR, se hicieron ajustes manuales.

TEXTO O ILUSTRACIONES EN BLANCO Y NEGRO PUROS (LÍNEA)

MODO: Mapa de bits (línea o *lith*).
RESOLUCIÓN DE ENTRADA: 600 o 1.200 dpi.
CONTROLES DE CONTRASTE: Emplee el control umbral para determinar la «exposición».
GUARDAR COMO: Formato TIFF.

IMÁGENES EN COLOR DE REVISTAS O LIBROS

MODO: Color RGB.
ESCÁNER PLANO, RESOLUCIÓN DE SALIDA: 200 dpi para impresora, 72 dpi para e-mail y páginas web.
FILTROS: Destramado activado, enfoque desactivado.
PRESELECCIÓN: Evite las funciones automáticas; incrementan el contraste.
GUARDAR COMO: Formato TIFF para impresoras de inyección de tinta, y JPEG para e-mail y páginas web.

CONSEJO

No hay que esperar resultados de gran nitidez. El filtro de destramado mezcla y desenfoca los pequeños puntos de tinta utilizados en la impresión fotomecánica. Para devolver nitidez a la imagen puede usar el filtro máscara de enfoque.

Para imágenes en blanco y negro utilice los mismos ajustes, pero en el modo escala de grises en vez de RGB.

AMPLIACIÓN de la imagen de una revista.

EL FILTRO DESTRAMAR desenfoca los puntos.

ORIGINALES DE GRAN TAMAÑO

Si el original es mayor que el escáner, puede realizar varios escaneados y luego unirlos en el programa de tratamiento de imagen.

UNIDAD 03.4

FUNCIONAMIENTO DEL ESCÁNER →
ESCANEADO DE OBJETOS 3D

CON UN ESCÁNER PLANO PUEDE ESCANEAR OBJETOS TRIDIMENSIONALES
Y COLECCIONAR IMÁGENES PARA POSTERIORES PROYECTOS DE MONTAJE.

Para digitalizar rápidamente un objeto, el escáner es mucho más rápido que
la cámara digital. Todos los escáneres planos pueden ver y escanear una
faceta de un objeto, y generalmente los resultados son buenos. El proceso
es muy simple y puede simplificarse todavía más si retira temporalmente la
tapa del escáner. La mayoría de los modelos ofrece esta opción, en concreto
para poder escanear libros de gran tamaño.

PREPARACIÓN DEL ESCÁNER

La superficie de escaneado debe limpiarse con una gamuza para
eliminar el polvo y las huellas dactilares. Para evitar que la lámina de
vidrio se raye puede cubrirla con una hoja de acetato transparente
de la mejor calidad. Posteriormente se puede retirar para escanear
copias en papel.

SELECCIONAR LOS
MISMOS controles que
emplearía para escanear
una copia en color.

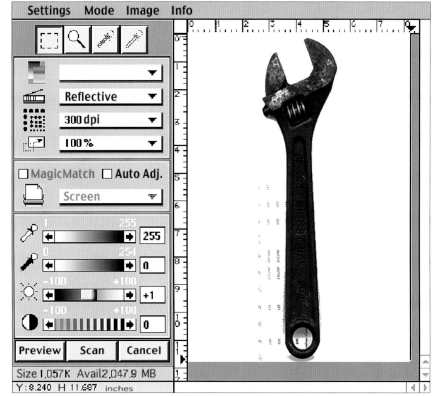

El sensor puede «ver» unos 5 centímetros de profundidad con nitidez, pero sólo si bloquea la luz de la habitación, que puede tener un efecto adverso sobre la «exposición». El objeto se ha de colocar boca abajo y luego cubrirlo con una cartulina blanca que abarque toda la superficie del vidrio.

CONFIGURACIÓN DEL ESCÁNER

Modo: Color RGB.

Resolución de salida: 200 dpi para impresora de inyección de tinta, 72 dpi para la red.

Filtros: Enfoque desactivado.

Guardar como: Formato TIFF.

Marco: El marco debe ajustarse todo lo posible alrededor del objeto. Esto mejora mucho la calidad del color y el contraste.

DESPUÉS DEL PROCESADO

El escaneado de objetos tridimensionales requiere algo más de trabajo para que los resultados sean óptimos. Una vez escaneado el objeto y guardado el archivo, siga los siguientes comandos:

1. Ampliar la imagen para seleccionar el objeto.
2. Eliminar el fondo.
3. Hacer correcciones de contrate usando el comando niveles (véanse páginas 80-81).
4. Restaurar y corregir el equilibrio de color.

FONDOS TRANSPARENTES

Para transferir los objetos a otros archivos de imagen es mejor prescindir del fondo. Con un programa de calidad puede componer la imagen por capas, lo que permite que los elementos de imagen floten sobre el fondo u otras capas. Si no es posible eliminar la capa del fondo, pruebe a cambiarle su color para aumentar así el contraste con el objeto; esto facilita la selección.

EL OBJETO TRIDIMENSIONAL separado del fondo está listo para incorporarse a otra imagen.

COMBINADO CON un fondo convincente, nunca diría que el objeto ha sido añadido.

UNIDAD 03.5

FUNCIONAMIENTO DEL ESCÁNER →
ESCANEAR PELÍCULA Y SERVICIOS EXTERNOS

PARA CONSEGUIR LA MEJOR CALIDAD DE ESCANEADO A PARTIR DE UNA FOTOGRAFÍA, EMPLEE UN ESCÁNER DE PELÍCULA. SI SU PRESUPUESTO NO LLEGA TAN LEJOS, ENCARGUE EL SERVICIO A UN LABORATORIO ESPECIALIZADO.

ESCÁNER DE PELÍCULA

BUSCAR:
Resolución mínima: 2.400 dpi
Profundidad de color: 36 bits
Gama dinámica: 3,0 o superior

Si tiene un gran número de diapositivas y negativos, un escáner de película le será de gran ayuda para hacer la digitalización. Todos los escáneres de película están diseñados para aceptar película de formato 35 mm, e incluso algunos pueden adaptarse al formato APS. Estos escáneres digitalizan todos los tipos de película. Con película negativa, el escáner convierte la imagen directamente en un positivo.

En comparación con los escáneres planos, los de película tienen una resolución mucho más alta, debido a que los originales son mucho más pequeños. Los escáneres tienen que extraer píxeles de una superficie de película muy reducida, por lo que son esenciales unos valores de 2.400 dpi o incluso más. Los mejores escáneres de formato 35 mm pueden crear archivos de entre 20 y 30 Mb, suficiente para hacer copias de 30 x 45 cm o incluso mayores.

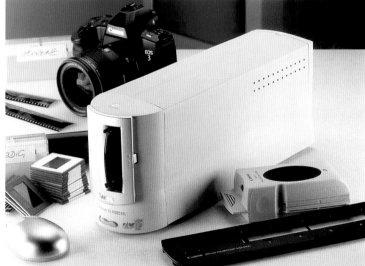

CON DIAPOSITIVAS MONTADAS se necesita un adaptador específico para asegurar un enfoque perfecto a lo largo de todo el proceso de escaneado.

CONEXIÓN

Muchos escáneres de película todavía emplean la antigua conexión SCSI; otros incluyen la más rápida FireWire. En primer lugar, asegúrese de que su ordenador tiene el puerto adecuado; si no, instálelo en una ranura de expansión vacía. Si el escáner no funciona una vez conectado, debe solventar un simple problema de incompatibilidad. Lo más rápido es visitar el sitio web del fabricante y descargar el controlador que funcione con su sistema operativo.

CABLE CONVERTIDOR

SOFTWARE DE ESCANEADO

El software de un escáner de película incluye las mismas herramientas para ampliar y configurar la resolución que un escáner plano. Los modelos más sofisticados tienen un software adicional llamado ICE (Image Correction and Enhancement, «mejora y corrección de imagen»). Este software elimina digitalmente las motas de polvo y arañazos y recupera el color de originales descoloridos.

VELOCIDAD El escaneado de película lleva más tiempo que el de opacos, pero es posible acelerar el proceso. Aunque muchos escáneres pueden funcionar a través de un programa de tratamiento de imagen, es más rápido y consume menos memoria operar el escáner a través de su propio software. Después de cada escaneado hay que guardar y cerrar la imagen. Si la película está en buenas condiciones es mejor desactivar la opción ICE.

ESTA IMAGEN se escaneó a partir de una diapositiva de 35 mm antigua. Con los años, el color se perdió. También estaba llena de polvo, imposible de eliminar físicamente.

ESCANEADA DE NUEVO con la opción ICE activada, muestra un color mucho más vivo y apenas se ven señales de polvo.

SERVICIOS COMERCIALES

No hay necesidad de comprar un escáner de película si primero quiere probar sus ventajas. Todos los laboratorios de fotografía ofrecen servicios de escaneado y grabación de película.

Más o menos por el doble de lo que cuesta un revelado normal con copias, Kodak ofrece dos tipos de escaneado en CD. El Picture CD incluye un juego completo de copias más el escaneado de los negativos en CD. Los archivos de imagen se guardan en formato JPEG, y el disco puede leerse tanto en PC como en Mac.

Un servicio de mejor calidad es el Kodak Photo CD, que crea archivos de imagen de mayor tamaño, lo que permite hacer copias más grandes y de mejor calidad. Las imágenes de Photo CD se imprimen mejor si primero se abren en un programa de tratamiento de imagen, como Photoshop, y se enfocan ligeramente con el filtro máscara de enfoque (véanse páginas 70-71).

PICTURE CD DE KODAK

UNIDAD 04.1

APLICACIONES DE SOFTWARE →
COMANDOS Y HERRAMIENTAS UNIVERSALES
EXISTE UNA GRAN VARIEDAD DE PROGRAMAS DISPONIBLE, PERO LA MAYORÍA
DE ELLOS COMPARTE HERRAMIENTAS Y COMANDOS COMUNES.

No tiene demasiado sentido comprar el programa más complejo para empezar porque los más económicos tienen suficientes prestaciones. La mayoría de cámaras digitales y escáneres se vende con programas básicos de tratamiento de imagen incluidos, como Adobe PhotoDeluxe, Adobe Photoshop Elements o MGI PhotoSuite. A pesar de ser gratuitos o muy baratos, todos comparten herramientas y comandos con el programa más alto de gama, Adobe Photoshop 7.0.

LA HERRAMIENTA DE MARCO RECTANGULAR hace selecciones geométricas con sólo arrastrar el cursor sobre la imagen.

LA HERRAMIENTA VARITA MÁGICA selecciona píxeles de color semejante.

SELECCIONAR

Seleccionar parte de una imagen es un proceso algo más complicado que resaltar texto en un programa específico como Microsoft Word. Hay varios sistemas de seleccionar un área de la imagen para después poder cambiar su color y tono sin afectar al resto.

Las herramientas más fáciles de usar son las de marco, que se adaptan a formas geométricas regulando su altura y anchura. La selección de formas complejas se hace mejor con el lazo o la pluma. Con ellas puede trazarse a pulso el perímetro. Ambos métodos delimitan un área de píxeles para su posterior manipulación. La herramienta varita mágica funciona de forma distinta. Como un imán, actúa atrayendo píxeles de valor semejante y los agrupa en el área de selección. Es un buen método cuando se necesita seleccionar una superficie compleja pero de color uniforme, como un cielo azul en un paisaje.

CORTAR Y ENMASCARAR

Para reemplazar áreas extensas de la imagen puede usar las herramientas de cortar o borrar. Recuerde que si corta una parte de la imagen, tendrá que sustituirla por otra que resulte convincente. La goma de borrar es una herramienta fácil de usar, especialmente para pulir los bordes de una capa añadida.

PUEDE RECORTAR la imagen o bien borrar el fondo.

CAPAS

Los mejores programas permiten ensamblar las imágenes en capas. Las capas permiten agrupar diferentes imágenes, material gráfico y texto. La capa superior de la paleta capas bloquea la visión del resto, pero es posible modificar la transparencia de una capa y usar diferentes modos de fusión para unir las imágenes.

COPIAR, PEGAR Y PORTAPAPELES

Si quiere extraer parte de una fotografía y fusionarla con otra, primero es necesario copiar el área elegida. Después de seleccionarla, el comando Edición>Copiar envía una versión idéntica al portapapeles del ordenador. El portapapeles es el área invisible de almacenamiento, que puede contener sólo un grupo de datos al mismo tiempo. Al portapapeles se puede acceder desde todas las aplicaciones, y es una forma de transferir imágenes y otros archivos entre aplicaciones no relacionadas. Una vez copiado, el comando Edición>Pegar transporta el archivo o la imagen al documento de destino.

UN PAISAJE con mucho espacio libre

...deja sitio para pegar imágenes.

PINTAR Y CLONAR

Todas las aplicaciones de manipulación fotográfica incluyen herramientas para dibujar y pintar; tantas que de hecho no vale la pena usar programas separados de dibujo y pintura. Los colores pueden escogerse entre una paleta de millones, con pinceles de diferentes formas y tamaños.

El clonado es un sistema excitante para reparar imperfecciones o detalles innecesarios de la imagen. Funciona aprovechando píxeles ya existentes para pintar sobre los que se quieren eliminar.

UN OBJETO en el fondo se funde con la cabeza de la chica.

EL TAMPÓN puede usarse para eliminarlo.

FILTROS

Los filtros actúan aplicando patrones creativos, texturas y efectos de color a las imágenes. Los mejores filtros incluyen controles adicionales para juzgar los efectos antes de su aplicación definitiva.

IMAGEN ORIGINAL

CON FILTRO DE TEXTURA

UNIDAD 04.2

APLICACIONES DE SOFTWARE →
PREVISUALIZACIÓN Y PLUG-IN

EL TIPO DE TRUCOS CREATIVOS Y EFECTOS QUE PUEDE APLICAR A UNA IMAGEN DEPENDE, EN ÚLTIMA INSTANCIA, DEL SOFTWARE QUE HAYA INSTALADO EN EL ORDENADOR.

Los principales fabricantes de software permiten descargar de Internet versiones de prueba de sus programas. Si tiene conexión a Internet y no le importa el tiempo de descarga ni el coste, una versión de prueba le puede ser bastante útil. El software, que se autodestruye después de 30 días o es sólo funcional en parte, le permite practicar, pero no imprimir o guardar.

EXTENSIS PHOTOFRAME 2.0

Para Photoshop y Photoshop Elements este plug-in permite elegir entre 1.000 diferentes efectos de bordes y marcos. En el CD encontrará máscaras, bordes de película y efectos de acuarela que pueden transformar una imagen monótona en cuestión de segundos. Este software funciona como extensión de Photoshop, donde tiene su propia ventana. Todos los efectos pueden modificarse en color, transparencia y tamaño, y una vez conseguido un efecto que le guste, puede guardarlo en una capa separada. Soporta plataformas PC y Mac. Es posible descargar una versión de prueba visitando www.extensis.com.

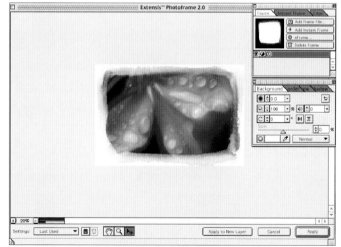

CUADRO DE DIÁLOGO DE EXTENSIS PHOTOFRAME 2.0

LA IMAGEN ORIGINAL presenta bordes regulares y definidos.

UN CONTORNO DE EFECTO acuarela suaviza el marco.

COREL KPT 6.0

Corel fabrica la serie más dispa-
ratada de filtros para personalizar
la ya extensa selección de Adobe
Photoshop. Incluye efectos tan
legendarios como sustancia, efec-
tos de cielo, destellos, turbulencia
y otros seis más. El paquete fun-
ciona con todas las versiones de
Photoshop a partir de la 4.0 y
con productos compatibles con
Corel, incluyendo Photo-Paint, Co-
relDraw o Painter. Las versiones
están disponibles para platafor-
mas PC y Mac.

BUSCAR LA WEB PARA PLUG-INS DE PHOTOSHOP

La forma más sencilla de buscar los
numerosos extras que pueden añadirse al
programa de tratamiento de imagen es a
través de un portal web para compartir
productos, como **www.download.com**.
Aquí figuran todos los productos de prueba,
ordenados según su popularidad actual de
descarga. Basta con escribir **Photoshop
Filters**, y luego pulsar **Go**.

ANDROMEDA

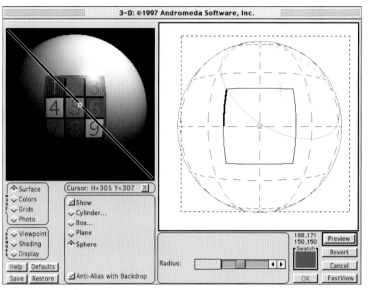

CUADRO DE DIÁLOGO DE LOS FILTROS ANDROMEDA 3-D

Si desea enrollar sus fotografías sobre objetos tridimensionales, los
filtros 3D plug-in de Andromeda ofrecen las herramientas de precisión
necesarias. Estos filtros incluyen controles para rodear con imágenes
formas geométricas, además de crear efectos adicionales para simular
fuentes de iluminación. Funcionan con todas las versiones de Photoshop,
desde la 3.0 en adelante y PaintShop Pro. Es posible descargar una
versión de prueba desde www.andromeda.com.

XENOFEX

Xenofex añade una serie de sofisticados filtros de textura al programa
de tratamiento de imagen. El acceso a los filtros se hace por medio de
un cuadro de diálogo con numerosos controles para modificar los
efectos. La versión 1.0 reúne 16 efectos, incluyendo puerta de
ducha, televisión, nubes de algodón y superficie arrugada. Es posible
descargar una versión de prueba desde www.xenofex.com.

IMAGEN CAPTADA
POR UN ESCÁNER
PLANO

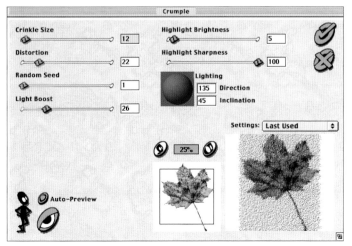

CUADRO DE DIÁLOGO DE XENOFEX, QUE MUESTRA LOS CONTROLES
DEL FILTRO SUPERFICIE ARRUGADA

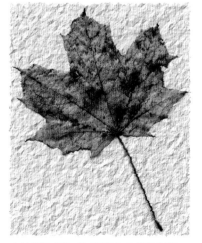

IMAGEN CON EL FILTRO SUPERFICIE
ARRUGADA APLICADO

UNIDAD 04.3

APLICACIONES DE SOFTWARE →

MGI PHOTOSUITE

CON VARIOS MILES DE COPIAS VENDIDAS, PHOTOSUITE ES UNO DE LOS
PAQUETES BÁSICOS LÍDER PARA FOTOGRAFÍA DIGITAL Y GRÁFICOS WEB.

ÁREA DE TRABAJO

El interfaz de MGI PhotoSuite presenta una ventana simple de botones
y controles, muy diferente a la del resto de programas de tratamiento
de imagen. Para los que se inician en el mundo de los ordenadores,
el aspecto de este programa resulta simple y de fácil acceso.

DATOS DE INTERÉS

COSTE: Ocasionalmente viene
incluido en cámaras digitales
y escáneres.

NIVEL: Básico.

VERSIONES DE PRUEBA para descargar:
www.mgisoft.com
www.photosuite.com

HERRAMIENTAS

PhotoSuite ofrece bastante más que herramientas para la manipulación
de imágenes. Incluye funciones adicionales para organizar, guardar,
palabras clave de búsqueda, que sirven de ayuda para ubicar los

archivos. Las herramientas más utilizadas, como el reparador de ojos rojos y las propias para restaurar imágenes descoloridas y rayadas, están siempre a mano.

HERRAMIENTAS WEB Si quiere crear su propia página web sin aprender HTML, la función de PhotoSuite de creación de páginas web y las herramientas de edición permiten usar y adaptar una gran variedad de plantillas a sus propias imágenes, texto, animaciones y vínculos con otros sitios web.

ANIMACIONES Para unir imágenes individuales en un pase de diapositivas o para crear gráficos web en movimiento, Photo Suite incorpora un editor básico de formato GIF (Formato de Intercambio Gráfico) y una función para agrupar imágenes en álbumes de diapositivas e incorporarlas como archivos adjuntos a mensajes de e-mail.

PANORÁMICAS La versión más reciente permite al usuario ensamblar hasta 48 imágenes diferentes para formar panorámicas. Pueden guardarse para utilizarlas en una página web como vista de 360º. Esta función, perfecta para registrar interiores de espacio limitado, ofrece un tipo de experiencia de realidad virtual en la red.

COMPATIBILIDAD Sólo disponible para Windows PC. Windows 95, 98, ME, NT 4.0, 2000, XP. Se incluye Internet Explorer, esencial para todos los proyectos basados en la red.

REQUERIMIENTOS DEL SISTEMA Las especificaciones mínimas requeridas por MGI PhotoSuite son: procesador Pentium II, 32 Mb de RAM, tarjeta de vídeo SVGA, resolución de pantalla de 800 x 600 píxeles, 200 Mb de espacio libre en disco duro.

BÚSQUEDA DE PALABRAS CLAVE

FUNCIÓN DE ENSAMBLAJE PARA PANORÁMICAS

OPCIÓN DE PASE DE DIAPOSITIVAS

UNIDAD 04.4

APLICACIONES DE SOFTWARE →
ADOBE PHOTOSHOP ELEMENTS

EL PROGRAMA MÁS RECIENTE PRESENTADO POR ADOBE ES PHOTOSHOP ELEMENTS, FUNCIONAL Y DE PRECIO RAZONABLE.

DATOS DE INTERÉS

COSTE: Frecuentemente viene incluido en cámaras digitales y escáneres.

NIVEL: Báscio o intermedio.

VERSIONES DE PRUEBA para descargar: **www.adobe.com**

Photoshop Elements ofrece al usuario todo lo necesario para producir copias de calidad e imágenes para la red. Una ventaja es que comparte muchas herramientas y comandos presentes en el programa profesional Photoshop (véanse páginas 46-47). A un cuarto del precio de la versión completa, Photoshop Elements es la elección ideal para aquellos que planean incorporarse en el futuro a la versión profesional. Como la versión 6.0 de Photoshop, Elements utiliza la barra de opciones de nuevo diseño en la parte superior de la pantalla para hacer cambios rápidos de las propiedades de una herramienta.

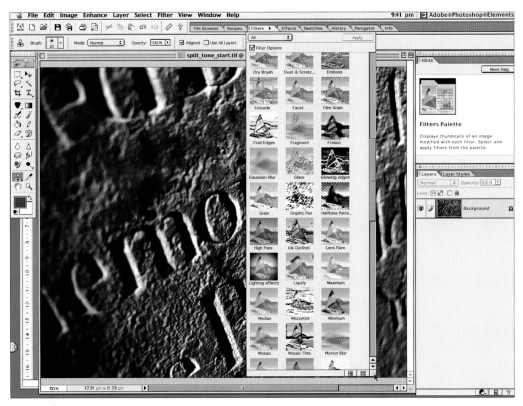

ÁREA DE TRABAJO

HERRAMIENTAS

Para el principiante, Photoshop Elements incluye los controles universales más comunes, como niveles y la paleta historia, para deshacer errores. Está dirigido a usuarios inexpertos, pero con un

interfaz completo y bien diseñado. La mayoría de herramientas y funciones están bien visibles en el escritorio, en vez de escondidas bajo menús desplegables. La paleta consejos, que presenta comentarios sobre cada herramienta en uso, puede situarse a lo largo de la ventana de imagen.

Al contrario que en los programas profesionales de tratamiento de imagen, Elements usa un icono de la paleta de filtros que muestra los efectos, en vez de únicamente su descripción con palabras asumiendo que ya los conoce. Como una plantilla, la paleta receta ofrece consejos para la corrección de color y eliminación de polvo y rayas mediante instrucciones paso a paso.

More Help

Paint Bucket

Fills similarly colored areas. Useful for filling large areas with a selected foreground color or pattern.

Adobe Photoshop Elements

	New	Create a new image
	Open	Open an image file
	Paste	Create a new document from the contents of the clipboard
	Acquire	Acquire images from digital cameras, scanners and other devices
	Tutorial	Online Tutorials
	Help	More information from our product's help system

Adobe

Close

☑ Show this screen at start up.

IMAGEN ORIGINAL

CON REDUCCIÓN DE OJOS ROJOS

HERRAMIENTAS WEB Photoshop Elements comparte con Photoshop 6.0 varios comandos automáticos para ahorrar tiempo, como Contact Print II, Picture Package y Web Photo Gallery, además de soporte para filtros plug-in como Extensis Photo Frame. Para aquellos interesados en crear imágenes para la red, una herramienta básica de animación GIF permite crear gráficos web en movimiento. Además, el comando guardar para web proporciona una previsualización útil de las imágenes comprimidas en JPEG.

COMPATIBILIDAD Disponible para los sistemas operativos Mac OS desde la versión 8.6 en adelante, Windows 98, 2000, NT 4.0, ME y XP.

REQUERIMIENTOS DEL SISTEMA Los requisitos mínimos son iguales que para la versión completa de Photoshop: procesador Pentium (Windows PC), procesador PowerPC (Mac), 64 Mb de RAM, 125 Mb de espacio libre en disco duro, resolución de pantalla de 800 x 600 píxeles y unidad de CD-ROM.

IMAGEN ORIGINAL

CON EFECTO DE MARCO

UNIDAD 04.5

APLICACIONES DE SOFTWARE →
ADOBE PHOTOSHOP

ADOBE PHOTOSHOP ES LA APLICACIÓN MÁS SOFISTICADA PARA EL TRATAMIENTO DE IMAGEN QUE EL DINERO PUEDE COMPRAR.

Si planea una carrera en la industria del diseño, la edición o la creación de productos multimedia, Adobe Photoshop es la herramienta estándar para las plataformas Mac y PC. Capaz de leer y guardar la mayoría de formatos y modos de imagen, Photoshop es el software esencial para los profesionales creativos. Para el fotógrafo, Photoshop es una completa colección de todas las funciones de la cámara, efectos de película, trucos y técnicas de laboratorio, y todo ello en un paquete individual. El único inconveniente para el principiante es cómo traducir la terminología utilizada por el programa para describir técnicas y procesos fotográficos tradicionales.

CAJA DE HERRAMIENTAS

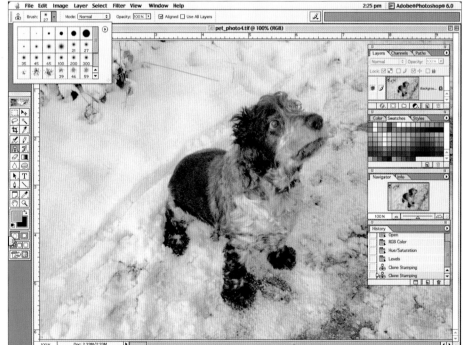

ÁREA DE TRABAJO

DATOS DE INTERÉS

COSTE:
Las actualizaciones cuestan aproximadamente un tercio de la versión completa.

NIVEL: Profesional.

VERSIONES DE PRUEBA para descargar:
www.adobe.com

HERRAMIENTAS

Photoshop es un programa diseñado para una amplia gama de profesionales, como grabadores, diseñadores gráficos y fotógrafos, y por ello tiene diferentes herramientas que desempeñan exactamente la misma función. La más útil es la paleta de historia, que puede configurarse para deshacer hasta 100 comandos previos, evitando que un simple error arruine completamente el trabajo.

Las imágenes pueden disponerse en capas para mantener separados y protegidos los diferentes elementos. A medida que aumente su experiencia, Photoshop le ofrecerá herramientas más complejas para ajustes finos de color, tono y enfoque. Si planea repetir las manipulaciones en otro trabajo, es posible guardar cualquier secuencia de filtros, color, etc.

A pesar de la complejidad del programa, existen varias herramientas directas para colorear, hacer fotomontajes y filtrar. Las más precisas y complejas son la herramienta de pluma, para hacer selecciones y trazados de gran precisión; las curvas, para aumentar y reducir el contraste en áreas concretas, y el modo duotono, para introducir efectos tonales delicados en las imágenes.

PLUG-INS Existen muchos plug-ins que pueden añadirse a Photoshop para desarrollar una aplicación personalizada. Hay cientos de sitios on-line donde se pueden compartir consejos y trucos, técnicas y «recetas» caseras.

HERRAMIENTAS WEB Photoshop incluye un útil comando de fotogalería web (galería de fotografías web) que crea un sitio web instantáneo a partir de una carpeta de sus imágenes.

COMPATIBILIDAD Disponible para Mac OS 8.5, 8.6, 9.0 y X, Windows 98, 2000, NT 4.0 y XP.

REQUERIMIENTOS DEL SISTEMA Procesador Pentium (Windows PC), procesador PowerPC (Mac), 64 Mb de memoria RAM, 125 Mb de espacio libre en disco duro, resolución de pantalla de 800 x 600 píxeles y unidad de CD-ROM.

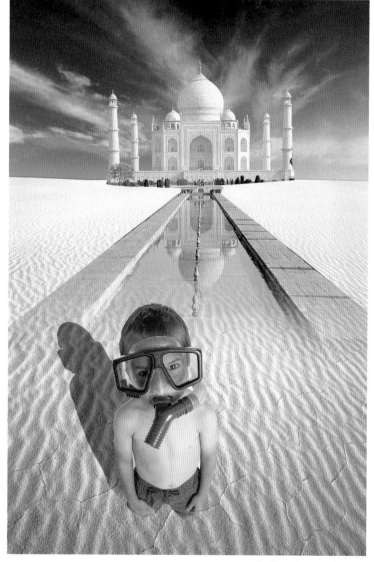

LAS SOFISTICADAS HERRAMIENTAS DE PHOTOSHOP facilitan la creación de proyectos complejos.

UNIDAD 04.6

APLICACIONES DE SOFTWARE →
JASC PAINTSHOP PRO 7

PAINTSHOP PRO 7 ES UN PROGRAMA DISPONIBLE SÓLO PARA WINDOWS QUE INCLUYE UNA AMPLIA GAMA DE FUNCIONES PARA AYUDAR AL USUARIO INTERMEDIO A CREAR RESULTADOS PROFESIONALES.

ÁREA DE TRABAJO

A pesar de estar diseñado para el principiante, PaintShop Pro comparte algunas herramientas con Photoshop, como capas, niveles para corregir el contraste y el comando historia para deshacer múltiples funciones. La versión 7 del programa está bien concebida y se beneficia de un diseño muy estudiado.

HERRAMIENTAS

Sin incoporar los extras MGI PhotoSuite, PaintShop Pro está dirigido principalmente a usuarios de nivel intermedio. Está equipado con todas las herramientas necesarias para dibujar, pintar y corregir

DATOS DE INTERÉS

COSTE:

NIVEL Básico e intermedio.

VERSIONES DE PRUEBA para descargar:
www.adobe.com

errores simples, como ojos rojos y rayas. Incluye además sofisticadas herramientas para virar y colorear imágenes.

PaintShop pro es un programa excelente para empezar, con todo lo necesario para entretenerse durante bastante tiempo. Incluye funciones adicionales para crear animaciones, logos, páginas web; es fácil de usar y no impone barreras técnicas al usuario.

HISTOGRAMA

COLOR

REPARACIÓN OJOS ROJOS

CONTROL DE TONO

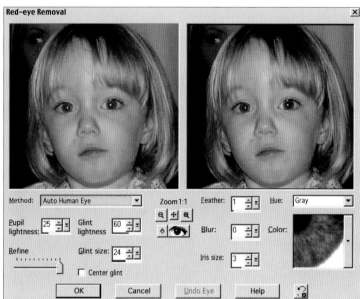

HERRAMIENTAS FOTOGRÁFICAS

Pueden controlar todos los problemas típicos (polvo, y rayas, ojos rojos, etc.). También incluye herramientas para ajustar la saturación, el equilibrio de color y el contraste. PaintShop Pro puede abrir y leer cerca de 50 formatos de archivos diferentes, incluido el formato nativo de Photoshop. psd. Sólo por esta razón vale la pena incorporarlo al paquete de programas.

HERRAMIENTAS WEB Para los que deseen crear imágenes para la red, Paint-Shop Pro incluye herramientas con las que pueden crearse animaciones, mapas de imagen, imágenes por secciones, moldeados y comprensión de datos.

COMPATIBILIDAD Disponible para Windows 95, 98, 2000 y NT 4.0.

REQUERIMIENTOS DEL SISTEMA

Procesador a 500 MHz, 128 Mb de memoria RAM, resolución de pantalla de 1.024 x 768 píxeles.

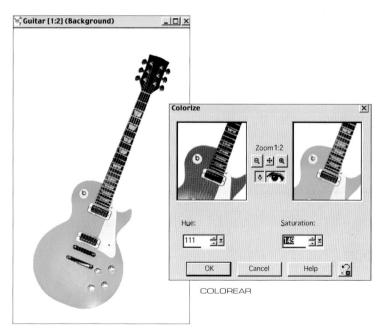

COLOREAR

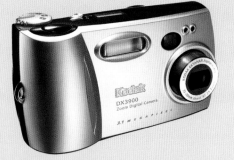

FOTOGRAFÍA

UNIDAD 05.1

CONSEJOS PARA MEJORAR →
TÉCNICAS ESENCIALES

ANTES DE EMPEZAR A JUGAR CON LAS IMÁGENES EN EL ORDENADOR HAY QUE SABER CAPTARLAS USANDO LA MEJOR TÉCNICA POSIBLE. LA PREPARACIÓN, ANTES QUE UN EQUIPO CARO, ES LA CLAVE PARA LOGRAR RESULTADOS IMPECABLES.

ANTICIPACIÓN

Los mejores fotógrafos del mundo captan buenas imágenes porque saben anticiparse a las oportunidades. Para no perderse una buena fotografía, hay que tener la cámara encendida, el flash listo y el dedo índice sobre el disparador. Puede llevar la cámara al hombro hasta que el momento se presente por sí mismo; entonces, todo lo que tendrá que hacer es componer y disparar.

SUJECIÓN DE LA CÁMARA

Las imágenes borrosas y las huellas dactilares en el objetivo son habituales si no se sujeta la cámara adecuadamente. Las cámaras digitales son por lo general pequeñas e incómodas de usar y puede resultar laborioso navegar por los menús y funciones, aunque con la práctica todo se vuelve más sencillo. La mejor forma de sujetar la cámara es deslizándola en la mano, procurando encontrar la posición más ergonómica para los dedos. No es necesario agarrar el cuerpo con fuerza, pero si mueve los dedos alrededor de la cámara es fácil que toque el objetivo.

Con todas las compactas digitales la imagen debe componerse a través de la pantalla LCD o del visor, pero sólo la pantalla LCD proporciona un visión real de la imagen a través del objetivo. Una vez sujeta la cámara, el siguiente paso es colocar la palma de una mano y los dedos de la otra directamente bajo el cuerpo. Para procurar la estabilidad y prevenir la trepidación de la cámara, mantenga los codos unidos al cuerpo.

CALIDAD DE LA LUZ

LUZ DIURNA SUAVE

LUZ DIRECTA CENITAL

La única variable completamente incontrolable en todos los tipos de fotografía es la luz natural. Todas las fotografías quedan mejor si se captan bajo luz natural difusa. Ésta es la mejor luz para reproducir los colores con precisión y captar nítidamente los detalles. El mal tiempo y los cielos nublados conducen a una reproducción cromática apagada y a una pérdida de nitidez. La luz cenital produce sombras demasiado oscuras y luces quemadas («contraste excesivo»). Fotografías de un mismo sujeto pueden parecer muy distintas en función del tipo de luz.

DIRECCIÓN DE LA LUZ

La fuente de iluminación siempre debe estar por detrás de la cámara. Esto significa que debe cambiar su posición y la del sujeto para evitar tomas a contrasol. Si la luz incide directamente en el objetivo, se producirá una pérdida de contraste, y ningún software será capaz de reparar la imagen.

EL DESTELLO lo produce la luz directa del sol.

DISPARANDO CON EL SOL detrás se consiguen mejores resultados.

CUIDADOS DE LA CÁMARA

Es muy fácil mejorar la calidad de las fotografías limpiando bien la cámara y los objetivos. Con el uso frecuente, los objetivos se ensucian de huellas dactilares y polvo. Un elemento frontal sucio da como resultado imágenes de bajo contraste y colores deslucidos. El polvo y otras partículas son barreras que bloquean la luz, creando pequeñas áreas de difusión en la imagen. Como regla general, conviene poner la tapa del objetivo cuando no use la cámara y limpiar las lentes sólo con gamuzas específicas, que no dañan el delicado revestimiento de las ópticas.

UN OBJETIVO LIMPIO reproduce las imágenes con colores más saturados.

UN OBJETIVO SUCIO O CON HUELLAS reduce el contraste de las imágenes.

UNIDAD 05.2

CONSEJOS PARA MEJORAR →
VELOCIDAD DE OBTURACIÓN Y ABERTURA

LA EXPOSICIÓN PERFECTA ES LA CORRECTA COMBINACIÓN DE LOS DOS CONTROLES DE LA CÁMARA: VELOCIDAD DE OBTURACIÓN Y ABERTURA. AUN ASÍ, ES POSIBLE MANIPULARLOS POR RAZONES CREATIVAS.

MODOS DE PROGRAMA

Todas las cámaras digitales tienen funciones adicionales llamadas modos de programa. Se trata de controles preajustados para disparar en situaciones específicas, como macro, noche, deportes, retrato y contraluz. El modo de programa para cada una de estas circunstancias ajusta una combinación apropiada de velocidad de obturación y abertura de diafragma, para que el usuario pueda concentrarse en el encuadre.

FUNCIONES AUTOMÁTICAS

La mayoría de las cámaras digitales tienen dos modos básicos de exposición automática: prioridad de abertura y prioridad de velocidad. En el modo de prioridad de abertura, el usuario ajusta el diafragma y la cámara, la velocidad necesaria para una exposición correcta. En el modo de prioridad de velocidad, el usuario ajusta la velocidad para controlar el movimiento del sujeto y la cámara, la abertura del diafragma. Para los fotógrafos más experimentados, el modo manual permite resultados más predecibles y exactos.

ABERTURA

La abertura es un espacio circular de tamaño variable, que se forma en el objetivo de su cámara. Ésta controla el caudal de luz que llega al sensor CCD. La abertura se mide en números f estándar: f2.8, f4, f5.6, f8, f11, f16.

El número f16, al final de la escala, crea una abertura muy pequeña, que se emplea para dar una mayor profundidad de campo. Por el contrario, un f2.8 da una mayor abertura y crea una profundidad de campo menor. Cada número de la escala divide o duplica a la mitad la cantidad de luz.

VELOCIDADES DE OBTURACIÓN

La mayoría de las cámaras digitales incorporan un obturador mecánico. Éste abre y cierra las cortinillas a velocidad variable para dejar que la luz llegue al sensor. Pueden usarse diferentes velocidades para crear dos efectos opuestos. Las velocidades lentas, como 1/15 de segundo, registran los motivos en movimiento sin nitidez. Las velocidades rápidas, como 1/125 de segundo, detienen el movimiento de

UNA VELOCIDAD DE OBTURACIÓN LENTA, como 1/2 de segundo, sugiere movimiento.

PROFUNDIDAD DE CAMPO

Profundidad de campo es un término utilizado para describir la extensión de enfoque nítido entre los elementos más próximos y los más alejados de la imagen. La profundidad de campo se controla mediante la abertura del diafragma. Las fotografías de retrato hechas con una abertura amplia simulan proximidad al sujeto. Por otro lado, las imágenes de paisaje con gran profundidad de campo permiten ver todos los elementos de la escena.

UNA ABERTURA AMPLIA, aquí f4, provoca que sólo el ojo del modelo quede bien enfocado.

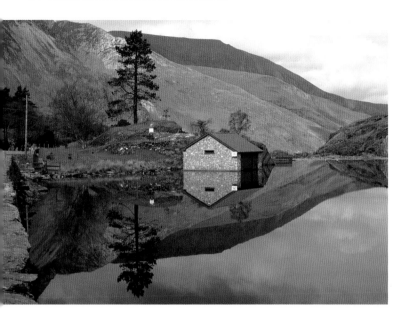

UNA ABERTURA PEQUEÑA, aquí f16, ofrece una gran sensación de amplitud, reproduciendo con nitidez todos los elementos, desde el primer plano hasta el fondo.

la mayoría de sujetos. Las velocidades muy rápidas, como 1/1.000 de segundo congelan incluso los movimientos más rápidos. Las velocidades de obturación se miden en fracciones de segundo sobre una escala universal: 1, 1/2, 1/4, 1/8, 1/15, 1/30, 1/60, 1/125, 1/250, 1/500, 1/1.000 de segundo. Estas velocidades doblan o reducen a la mitad la cantidad de luz que llega a la película.

LAS VELOCIDADES DE OBTURACIÓN RÁPIDAS, como 1/125 de segundo, congelan el movimiento.

EL OBTURADOR se ajustó en la posición B y se mantuvo abierto durante un par de minutos.

UNIDAD 05.3

CONSEJOS PARA MEJORAR →
EFECTOS ÓPTICOS

ADEMÁS DE REPRODUCIR CON NITIDEZ EL SUJETO, LOS OBJETIVOS PUEDEN PROPORCIONAR UNA AMPLIA GAMA DE EFECTOS CREATIVOS.

ENFOQUE

UN TELEOBJETIVO acerca los elementos.

UN GRAN ANGULAR aleja los elementos de la escena.

UN OBJETIVO MACRO permite enfocar a distancias muy cortas.

Todos los objetivos tienen una distancia mínima de enfoque, a partir de la cual es imposible enfocar la imagen. Si no conoce la distancia mínima de enfoque, por seguridad no debería acercarse a más de un metro del sujeto. Para captar una toma próxima, puede alejarse y ajustar la posición tele del zoom, en vez de usar la posición angular desde muy cerca.

LONGITUD FOCAL FIJA Las cámaras digitales incorporan objetivos de focal fija o bien objetivos zoom. Si su cámara tiene un objetivo de focal fija, tendrá que acercarse o alejarse del sujeto para encuadrarlo adecuadamente. Este tipo de objetivo, adecuado para instantáneas de familia y vacaciones, lo tienen las cámaras más económicas.

ZOOM Un objetivo zoom es como tener tres objetivos en uno: gran angular, estándar y teleobjetivo. En la focal angular el objetivo abarca un campo de visión amplio, «alejando» la escena. Resulta especialmente útil en interiores o en espacios cerrados. En la focal normal un zoom ofre-

UN OBJETIVO DE LONGITUD FOCAL FIJA es adecuado en un ángulo medio.

PANORÁMICAS

Si tiene pensado hacer una serie de fotografías para ensamblarlas después en una panorámica, conviene evitar las focales angulares; puede ser imposible unir las imágenes debido a la distorsión en los bordes. Para lograr buenos resultados es mejor ajustar el objetivo a focales intermedias o en la posición tele.

ce una perspectiva similar a la de la visión humana, lo que resulta adecuado en la mayoría de situaciones de exterior. En la posición tele, la perspectiva se comprime, dando la impresión de que los elementos de la escena se acercan. Resulta útil para fotografía de naturaleza y arquitectura. El ajuste macro de los objetivos zoom permite captar tomas desde muy cerca.

PUNTOS DE ENFOQUE La mayoría de los objetivos incorporados en las cámaras digitales enfoca automáticamente. Para evitar que la cámara fije el enfoque en un punto equivocado, primero hay que dirigirla hacia el motivo. En fotografía de retrato, enfoque sobre el ojo más próximo, no en la punta de la nariz o en el plano más próximo del sujeto.

ENFOQUE SELECTIVO

ENFOQUE SELECTIVO En combinación con una abertura grande, como f4, puede crear una profundidad de campo reducida enfocando un solo plano del sujeto. Incluyendo objetos en el primer plano y enfocando un elemento más lejano, puede dar a las imágenes un efecto creativo, muy utilizado en fotografía de publicidad.

ENFOQUE SELECTIVO COMBINADO CON UNA ABERTURA AMPLIA

DISTORSIÓN

En ambos extremos de la escala los objetivos pueden crear curiosos efectos de distorsión.

DISTORSIÓN DE GRAN ANGULAR Los objetivos gran angular extremos, a veces llamados «ojo de pez», producen imágenes circulares que curvan las líneas verticales y horizontales. Los retratos hechos con gran angulares no suelen quedar bien, ya que los rasgos faciales quedan exagerados y con una fuerte distorsión. Como los gran angulares crean un efecto de perspectiva inusual, los edificios altos fotografiados desde abajo parecen acabar en punta.

DISTORSIÓN DE GRAN ANGULAR

DISTORSIÓN DE TELEOBJETIVO En el extremo largo de la gama focal, los objetivos zoom comprimen la distancia física de la escena. En ausencia de líneas y ángulos, un teleobjetivo sirve para captar sujetos lejanos, pero se pierde la sensación de distancia entre los diferentes elementos del encuadre.

DISTORSIÓN DE TELEOBJETIVO

UNIDAD 05.4

CONSEJOS PARA MEJORAR →
PUNTO DE VISTA Y COMPOSICIÓN

INCLUSO LAS CÁMARAS MÁS CARAS NO GARANTIZAN RESULTADOS DIGNOS DE PREMIO. LAS MEJORES IMÁGENES SON SIEMPRE CONSECUENCIA DE LA HABILIDAD VISUAL DEL FOTÓGRAFO.

PUNTO DE VISTA

Los adultos vemos el mundo desde una perspectiva de entre 160 y 180 cm, pero esto no significa que debamos hacer todas las fotografías desde la misma posición. Puede simular el punto de vista de un niño si se agacha, con lo que conseguirá que el mundo tenga un aspecto radicalmente distinto. Los edificios altos parecerán elevarse por encima de usted, y los adultos se verán como gigantes. Un punto de vista a ras de suelo es muy efectista para exagerar formaciones de nubes en un paisaje. Si puede fotografiar desde un punto de vista elevado, como un puente o un edificio alto, puede hacer que todos los elementos de la escena parezcan pequeños e insignificantes. El punto de vista tiene una gran influencia sobre las formas, la perspectiva y la composición.

VISTA DE PÁJARO

VISTA A RAS DE SUELO

LÍNEAS

Vivimos en un mundo regular de líneas horizontales y verticales. Una buena composición se beneficia de la presencia de líneas que conecten el primer plano con el plano medio y el fondo. Este recurso crea un camino visual que capta la atención del observador y la conduce hacia el sujeto central.

Las líneas diagonales pueden contribuir a la creación de bellas imágenes. Fácilmente puede transformar un motivo mundano en una imagen fabulosa; basta con inclinar la cámara. Puede buscar líneas rectas y usar su propia posición para colocarlas en las esquinas opuestas del visor.

Las diagonales también son un buen recurso para simbolizar movimiento o actividad, especialmente si un lado de la fotografía se ha inclinado para darle más «peso» a un área que a otra. Este truco visual sirve para crear la ilusión óptica de que las cosas se encuentran en pendiente.

LAS LÍNEAS pueden conducir la atención a través de la imagen.

SIMETRÍA Y ASIMETRÍA

Una buena composición depende de que los elementos de la imagen estén colocados de forma armoniosa y equilibrada. Las reglas simples conducen a resultados efectivos. La simetría perfecta, cuando la imagen puede dividirse en dos o más partes iguales, ha sido empleada por los pintores durante siglos. La composición también depende, en última instancia, de aquello que decida excluir del visor.

COMPOSICIÓN ASIMÉTRICA

COMPOSICIÓN SIMÉTRICA

AÑADIR INTERÉS

La cámara capta las imágenes de forma rectangular, pero no por ello tiene que darles un formato cuadrado o panorámico. Las formas inhabituales constituyen un buen recurso para atraer la atención.

Las buenas fotografías no necesitan entornos bellos o suntuosos. Las luces y las sombras pueden bastar para formar una imagen fascinante.

IMAGEN DE FORMATO PANORÁMICO

LAS LÍNEAS DIAGONALES
añaden interés a la imagen.

LUCES Y SOMBRAS

UNIDAD 05.5

CONSEJOS PARA MEJORAR →
FLASH

EL FLASH LE PERMITE TOMAR MEJORES FOTOGRAFÍAS EN SITUACIONES DE ILUMINACIÓN DEFICIENTE, PERO PUEDE SER INÚTIL SI NO SABE CÓMO FUNCIONA.

BENEFICIOS DEL FLASH

Aparte de su función básica para fotografiar en ausencia de luz, el flash también sirve para dar viveza a los colores. Tanto en interiores como en exteriores, el flash ayuda a saturar el color del sujeto. Gracias a la brevedad del destello –por encima de 1/1.000 de segundo–, el flash congela el movimiento de los sujetos más próximos.

FLASH INCORPORADO Y EXTERNO

La mayoría de las cámaras digitales tiene flash incorporado, aunque de distinta potencia. Ningún flash incorporado puede iluminar a una distancia superior a cinco metros. Para iluminar habitaciones enteras o sujetos a gran distancia, tendrá que conectar un flash de mayor potencia a la zapata de la cámara (si la tiene).

Las mejores compactas digitales incluyen una zapata para el uso de un flash externo. Si piensa en comprar un flash para la cámara, lo más recomendable es elegir uno del mismo fabricante, ya que estará diseñado para funcionar correctamente con los modos programados de la cámara. Los flashes de marcas independientes pueden funcionar, pero pueden no hacerlo correctamente en todos los modos disponibles de la cámara.

EL FLASH aclara las sombras y congela el movimiento.

POTENCIA DEL FLASH

La potencia de una unidad de flash viene indicada por su número guía. Éste mide la distancia (en metros) de alcance del destello multiplicada por la abertura (para un ajuste ISO determinado). Por ejemplo, un flash con un número guía de 40 (ISO 100) iluminará correctamente un objeto situado a 10 metros si el objetivo está ajustado a f4 (10 x 4 = 40). Los flashes más potentes tienen números guía mayores.

SITUACIONES EN LAS QUE SE RECOMIENDA EL FLASH

INTERIORES
- Cuando la cámara no dispara debido al escaso nivel de iluminación.
- Cuando se encuadra el sujeto contra una ventana.
- Cuando no quiera que la imagen adquiera la dominante anaranjada típica de las escenas iluminadas con luz de tungsteno.

EXTERIORES
- Por la noche.
- Durante el día, en fotografía de retrato cuando la luz directa del sol proyecta sombras profundas sobre el rostro.

FLASH DE RELLENO

PUNTOS DE LUZ en los ojos.

EL FLASH DE RELLENO evita que las fotos se conviertan en siluetas.

En situaciones de fuerte contraluz, en las que el sujeto quedaría en silueta, puede usarse flash de relleno para añadir luz en las zonas de sombra. Sobre todo resulta útil para suavizar las profundas sombras que la luz del sol proyecta sobre los ojos. El destello de baja potencia complementa la luz existente en vez de reemplazarla. Esta técnica, de gran utilidad en días soleados, también sirve para añadir un punto de luz en los ojos del modelo, lo que confiere vida e interés al retrato.

EVITAR ERRORES DE FLASH

El flash es una herramienta útil para hacer fotografías con poca luz. El conocimiento de sus limitaciones le ayudará a evitar los errores más típicos. La unidad de flash se controla a sí misma, como un termostato que apaga y enciende la calefacción cuando se alcanza cierta temperatura. Tras el destello, la luz se refleja en el sujeto e incide en el sensor del flash, que regula su duración. Debido a la gran velocidad del proceso, nosotros no lo percibimos. La fotografía con flash falla cuando hay un objeto entre la cámara y el sujeto que intercepta el haz de luz. Independientemente de su tamaño, cualquier obstrucción detendrá el destello evitando que la luz llegue al sujeto.

ERROR DE FLASH provocado por un objeto en primer plano que intercepta la luz.

CONSEJOS CREATIVOS

FILTROS DE FLASH
- Si se usa indiscriminadamente, el flash puede eliminar la atmósfera de la escena. Incluso con unidades incorporadas es posible modificar los efectos de la luz, simplemente añadiendo algunos filtros. Para suavizar las sombras del fondo, puede colocar una hoja de papel vegetal sobre el reflector. Este difusor es adecuado para hacer retratos desde distancias cortas. Reduce ligeramente la potencia del flash, pero da una luz más suave y favorecedora.

- La luz del flash carece de color, pero esto se puede modificar fácilmente con el uso de filtros. Los filtros coloreados se pueden fabricar sin complicaciones con acetato o celofán. Puede usar filtros naranjas, rojos y púrpuras para añadir un toque de color al sujeto (en particular, sujetos de color blanco o muy claro).

UNIDAD 05.6

CONSEJOS PARA MEJORAR →
PROBLEMAS MÁS COMUNES

POCOS MANUALES DE CÁMARA EXPLICAN CÓMO EVITAR PROBLEMAS, Y MENOS AÚN CÓMO CORREGIR ERRORES. AQUÍ VERÁ UNA SELECCIÓN DE ERRORES COMUNES Y SU SOLUCIÓN.

OJOS ROJOS

En fotografía de retrato es habitual que los ojos se vean de color rojo si se usa el flash incorporado. No obstante, este problema tiene fácil solución. Cuando hay poca luz ambiente, el iris se abre para que podamos ver mejor. Los «ojos rojos» se deben a que la luz del flash se refleja en los vasos sanguíneos de la retina. Puede evitar el efecto de ojos rojos de tres maneras:

- Usando el modo «antiojos rojos» de la cámara, si dispone de él. Normalmente este modo consiste en que el flash emite un destello previo de baja potencia que contrae el iris antes del destello principal.
- Fotografiando al sujeto desde cierto ángulo, y sin que éste mire directamente a la cámara.
- Situando al sujeto cerca de una fuente de luz brillante, como una lámpara de escritorio, para que el iris no se dilate.

OJOS ROJOS

ERRORES DEL AUTOFOCO

ERROR DEL AUTOFOCO

Los objetivos autofoco no dependen de su vista de águila para conseguir imágenes nítidas. En vez de ello, la cámara usa el centro del visor para detectar el contraste entre formas adyacentes. Una vez encontradas, la cámara ajusta el punto de enfoque automáticamente. Este sistema funciona con sujetos situados en el centro del encuadre, pero de no ser así pueden aparecer problemas, ya que el enfoque se ajustará en un objeto situado más cerca o más lejos.

La mayoría de las cámaras digitales permite preenfocar el sujeto apretando ligeramente el disparador, para luego recomponer el encuadre.

El sistema autofoco requiere de escenas contrastadas para funcionar; no puede responder con paredes blancas y sujetos de bajo contraste. Si el objetivo «duda» repetidamente enfocando y desenfocando, puede preenfocar sobre un sujeto de mayor contraste situado a la misma distancia. Desafortunadamente, casi todas las cámaras digitales tienen pantallas LCD muy pequeñas que no permiten juzgar bien el enfoque.

PROBLEMAS DE EXPOSICIÓN

DEMASIADO CLARA
O SOBREEXPUESTA

EXPOSICIÓN CORRECTA

DEMASIADO OSCURA
O SUBEXPUESTA

PROBLEMAS QUE EL SOFTWARE NO PUEDE SOLUCIONAR

IMÁGENES MUY OSCURAS O SUBEXPUESTAS
Aunque pueda recuperar algo de detalle
con el uso de niveles o curvas, la imagen tendrá
mucho ruido.

IMÁGENES MUY CLARAS O SOBREEXPUESTAS
Al contrario que en la película fotográfica,
una imagen digital no contiene detalle oculto
en las áreas de luces.

IMÁGENES MUY COMPRIMIDAS
Si la imagen está comprimida en JPEG a un nivel
de baja calidad, no hay otro modo de arreglarla
que repitiendo la fotografía.

En el interior de la cámara hay un dispositivo para medir la cantidad de luz llamado fotómetro. Éste responde al objeto más brillante en el visor, independientemente de su posición, color o tamaño. Los sistemas de exposición están diseñados para evitar imprecisiones causadas por fuentes de luz dominantes. Sin embargo, ninguno está completamente libre de fallos. La sobreexposición tiene lugar cuando al sensor llega una cantidad excesiva de luz, cuyo resultado son imágenes claras. La subexposición tiene lugar cuando llega muy poca luz al sensor, y el resultado son imágenes demasiado oscuras.

Los resultados de baja calidad aparecen cuando se olvida que la cámara no sabe cuál es el sujeto principal. Incluso una pequeña bombilla en el encuadre puede influir sobre el fotómetro. Para solucionar este problema puede o recomponer la escena y excluir la bombilla de la medición, o usar flash.

En fotografía de exteriores el problema es el mismo, sólo que a mayor escala. El cielo es generalmente mucho más brillante que el primer plano, lo que conduce a una subexposición de la escena. Ante cualquier duda, puede excluir el cielo para medir la luz y luego recomponer la imagen y disparar.

EL BLANCO DOMINANTE hace que el
resto de colores quede más oscuro.

DESPUÉS DE RECOMPONER y tomar la medición sobre
el suelo, el resultado es mucho mejor.

UNIDAD 06.1

MEJORAR LAS FOTOGRAFÍAS →
HERRAMIENTAS

EL OBJETIVO PRINCIPAL DE MANIPULAR FOTOGRAFÍAS ES MEJORARLAS. PARA ELLO EXISTEN UNAS CUANTAS HERRAMIENTAS, BASTANTE SIMPLES, QUE AYUDAN A CORREGIR ALGUNOS DE LOS PROBLEMAS MÁS COMUNES.

HERRAMIENTA RECORTAR

La herramienta recortar se utiliza para reencuadrar las fotografías. La mayoría de las cámaras, digitales y analógicas, captan un área algo mayor de la que se ve a través del visor. A excepción de algunos modelos profesionales, el visor de la cámara no está diseñado para mostrar el 100 % del campo visual. Es decepcionante cuando se abre una imagen en el ordenador y se descubren elementos no deseados en la composición.

Cuando use una cámara digital, tiene poco sentido componer la imagen con precisión a través del visor. Es mejor incluir algo más de la escena, ya sea reduciendo la focal del zoom o alejándose un poco. Luego, con la herramienta recortar podrá recomponer la imagen ajustando el marco. Después de determinar los bordes, el área excluida se elimina. Puede emplear esta herramienta sólo para eliminar los elementos molestos, o bien para hacer cambios creativos de formato.

A LA IMAGEN SIN REENCUADRAR LE FALTA ÉNFASIS

UN ENCUADRE MÁS CERRADO Y EFECTIVO

Reencuadrar>
páginas 66–67

TAMPÓN

LOS ELEMENTOS NO DESEADOS pueden eliminarse con facilidad...

...usando el tampón de clonar.

A menudo las fotografías se estropean por la presencia de un elemento inesperado. Destellos de luz, ojos rojos, defectos de la piel y detalles molestos en el fondo pueden distraer la atención y arruinar la imagen. La herramienta tampón (pincel de clonar en PaintShop Pro) puede usarse para copiar y pegar píxeles de otras áreas de la imagen sobre las zonas que se han de eliminar. En otras palabras, en vez de pintar con colores sólidos, lo que daría a la imagen un aspecto artificial, el tampón usa el detalle ya existente para cubrir los elementos que se desean eliminar, produciendo un resultado muy convincente.

HERRAMIENTAS DE CONTRASTE

El término contraste describe la cantidad relativa de negros y blancos en la imagen. Las imágenes de bajo contraste están constituidas por diferentes matices de gris, sin negros o blancos puros. Las imágenes de alto contraste son el caso opuesto; contienen pocos tonos de gris y mayor cantidad de blanco y negro puros. Puede manipular el contraste con diferentes herramientas, como los comandos de niveles, brillo y contraste y curvas. Aunque también es posible modificar el contraste con el software de la impresora, es mejor hacerlo en el programa de tratamiento de imagen.

Color y contraste>
páginas 68–69

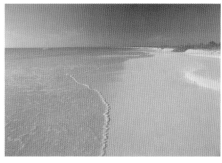

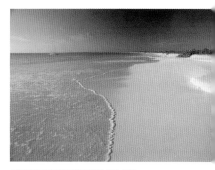

BAJO CONTRASTE

CONTRASTE RESTAURADO

FILTROS DE ENFOQUE

Enfocar > páginas 70–71

Una imagen totalmente desenfocada no contiene contornos definidos ni colores intensos. Por lo tanto, el desenfoque podría definirse como una pérdida de contraste en los bordes. Todos los programas tienen herramientas para corregir casi milagrosamente este problema. Los filtros de enfoque restauran la nitidez aumentando el contraste entre los píxeles adyacentes. La herramienta de enfoque más refinada es el filtro máscara de enfoque, que cuenta con tres controles de ajuste para una máxima precisión.

SIN ENFOCAR

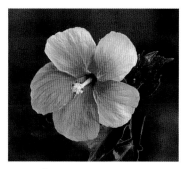

DESPUÉS DE ENFOCAR

MEJORAR LAS FOTOGRAFÍAS →
REENCUADRAR

UNO DE LOS MÁS GRANDES FOTÓGRAFOS DE LA HISTORIA, HENRI CARTIER BRESSON, SE ENORGULLECÍA DE SU HABILIDAD PARA PREVISUALIZAR EL RESULTADO EXACTO EN EL MOMENTO DE APRETAR EL DISPARADOR. EL RESTO DE NOSOTROS TENEMOS QUE REENCUADRAR.

REENCUADRAR

ENCUADRE CERRADO mediante el uso de un teleobjetivo.

Las fotografías permiten comunicar mensajes, ideas y sentimientos a otras personas. Las buenas fotografías son aquellas con un planteamiento directo e inequívoco y que transmiten las intenciones del fotógrafo. El trabajo del fotógrafo es enfatizar y dirigir la atención hacia los elementos principales de la imagen sirviéndose de herramientas como el enfoque, la profundidad de campo y la composición.

AJUSTAR LAS DIMENSIONES Si la imagen tiene que ajustarse a un tamaño determinado, puede configurar la herramienta recortar para que lo haga por usted; basta con escribir las dimensiones en el cuadro de diálogo. Puede dar el mismo tamaño a reencuadres sucesivos manteniendo apretada la tecla mayúsculas y arrastrando cualquiera de las esquinas del marco de recorte.

MEJORAR LA COMPOSICIÓN La herramienta recortar suele usarse para restaurar la simetría o eliminar espacios vacíos o sin interés, y por lo tanto mejorar las imágenes. En ocasiones puede ser difícil decidir si tomar una fotografía con encuadre apaisado o vertical, sobre todo si el sujeto no lo sugiere de forma natural. El software puede convertir fácilmente el formato de una imagen. Si se ve forzado a disparar desde lejos, un reencuadre posterior eliminará el detalle sobrante.

ALGUNAS FOTOGRAFÍAS APAISADAS quedan mejor si se reencuadran en formato vertical.

MODIFICAR LAS DIMENSIONES

Cuando se reencuadra una imagen para reducir sus dimensiones se eliminan píxeles, lo que reduce también el tamaño de archivo. Después es posible ampliar la imagen, pero obviamente perdiendo resolución. Las imágenes muy ampliadas se imprimen con un nivel de nitidez bastante pobre, pero las ampliaciones menos exageradas apenas muestran signos de degradación.

UNA IMAGEN pierde nitidez cuando se reencuadra y se amplía en exceso.

AMPLIAR Si se elimina una parte de la imagen, la impresión tendrá un tamaño menor. Si hace un reencuadre importante, puede que sea necesario añadir píxeles nuevos para que las copias tengan un tamaño decente. Los nuevos píxeles se añaden por medio de un proceso llamado «remuestreado», en el que se añaden píxeles nuevos entre los ya existentes. Para aumentar el tamaño de la imagen, siga la secuencia **Imagen>Tamaño de imagen**, asegurándose de que las casillas restringir proporciones y remuestrear imagen estén activadas (inferior izquierda). A continuación, en la sección tamaño de documento, introduzca el tamaño que desee dar a la imagen.

REDUCIR La mayoría de las cámaras digitales permiten tomar fotografías a diferentes resoluciones, como 1.800 x 1.200 píxeles (resolución alta) y 640 x 480 píxeles (resolución baja). Si ha hecho las fotografías con una resolución elevada y las quiere colgar en su página web, primero tendrá que reducirlas; de lo contrario serán demasiado grandes para verlas de una vez. Siga la secuencia **Imagen>Tamaño de imagen** y active las casillas remuestrear y restringir proporciones. A continuación, reduzca la anchura y la altura en la sección dimensiones en píxeles. Este proceso descarta píxeles de la imagen, pero sin reencuadrar.

CUADRO DE DIÁLOGO de tamaño de imagen.

AMPLIACIÓN de la imagen antes de descartar píxeles.

DESPUÉS DE REDUCIR EL NÚMERO DE PÍXELES, los que quedan se juntan.

UNIDAD 06.3

MEJORAR LAS FOTOGRAFÍAS →
COLOR Y CONTRASTE

LAS CÁMARAS DIGITALES CREAN POR DEFECTO IMÁGENES DE BAJO CONTRASTE Y COLORES DESATURADOS, PERO ES MUY SENCILLO RESTAURARLAS USANDO ALGUNOS COMANDOS.

¿POR QUÉ IMÁGENES TAN APAGADAS?

Todas las cámaras digitales incorporan un filtro de suavizado o antisolapamiento entre el objetivo y el sensor de imagen. Este filtro desenfoca deliberadamente la imagen incidente para que el resultado tenga mayor suavidad. Esto es necesario porque los píxeles son cuadrados. Dispuestos en una matriz en forma de rejilla, describen los bordes curvos como líneas dentadas. El filtro de antisolapamiento suaviza la transición en los bordes creando píxeles de menor contraste. Como consecuencia de este proceso, el contraste se reduce y los colores pierden saturación. Estos dos factores también permiten una compresión de datos más efectiva, incrementando el número de imágenes que la cámara puede guardar en la tarjeta de memoria.

ANTES DE AJUSTAR EL CONTRASTE

DESPUÉS DE AJUSTARLO

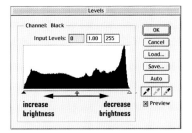

LOS NIVELES SON EL MEJOR SISTEMA para ajustar el brillo de la imagen.

RESTAURAR EL CONTRASTE El mejor método para restaurar el contraste es mediante el cuadro de diálogo niveles. Los niveles parecen complejos a simple vista, pero su uso resulta sencillo después de un poco de práctica.

El control de niveles de entrada contiene tres distintos: las luces en el extremo derecho, los tonos medios en el centro y las sombras, en el extremo izquierdo. Para aumentar el contraste se han de deslizar hacia el centro el control de sombras y de luces. Para aclarar la imagen, el control de tonos medios se ha de desplazar hacia la izquierda, y para oscurecerla, hacia la derecha. El comando de contraste automático cumple la misma función, pero puede corregirlo en exceso y dar un resultado poco satisfactorio. Si va demasiado lejos, puede deshacer la última secuencia mediante **Edición>Deshacer**.

ANTES DE AJUSTAR LAS SOMBRAS Y LAS LUCES

DESPUÉS

RESTAURAR EL COLOR Los colores apagados pueden ser una consecuencia de la fotografía digital, pero este defecto es fácil de corregir con el comando tono/saturación. El control de saturación permite aumentar el color de la imagen introduciendo valores positivos, o bien reducirlo mediante valores negativos. Si reduce la saturación al mínimo, el resultado será una imagen en blanco y negro.

Trabajando en el canal Todos (Edición: Todos), la herramienta saturación actúa sobre todos los colores simultáneamente, algo que resulta útil para principiantes. Para trabajar sobre colores individuales, se han de elegir en el menú desplegable. Por ejemplo, trabajando sólo con los azules podrá incrementar la saturación de un cielo desvaído sin afectar al resto de colores.

SATURACIÓN BAJA

SATURACIÓN ALTA

CUADRO DE DIÁLOGO TONO/SATURACIÓN

SATURACIÓN BAJA

SATURACIÓN DEMASIADO ALTA

COLORES DEMASIADO INTENSOS Es fácil elevar la intensidad de los colores al límite y crear una imagen llamativa en pantalla. Recuerde que la pantalla del monitor es capaz de mostrar el color con un nivel de saturación mucho más alto del que puede reproducirse en papel, de modo que podrá crear falsas expectativas. Los monitores generan el color usando rojo, verde y azul, pero los sistemas de impresión usan cyan, magenta, amarillo y, algunas veces, negro. Los programas profesionales como Photoshop tienen herramientas especiales para previsualizar los colores antes de la impresión, a fin de poder identificar aquellos que precisan corrección.

EQUILIBRIO DE COLOR Los colores no siempre se registran como se desea, debido a la presencia de luz artificial o de filtros naturales, como el dosel de un bosque. Para corregir las dominantes, puede usar el cuadro de diálogo variaciones o el de equilibrio de color.

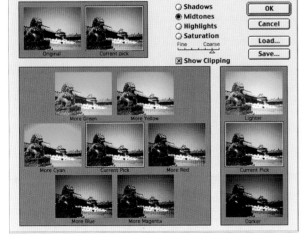

CUADRO DE DIÁLOGO DE EQUILIBRIO DE COLOR

CUADRO DE DIÁLOGO DE VARIACIONES

UNIDAD 06.4

MEJORAR LAS FOTOGRAFÍAS →
ENFOCAR

GENERALMENTE LAS IMÁGENES DIGITALES SIN PROCESAR REQUIEREN UN
AUMENTO DE ENFOQUE, A FIN DE EVITAR RESULTADOS DECEPCIONANTES.
SIN LA APLICACIÓN DE ESTE FILTRO, CARECEN DE CLARIDAD Y CONTRASTE.

Las cámaras digitales y los escáneres cuentan con filtros de enfoque automático, que se activan por defecto. No hay forma de revertir el efecto de una imagen enfocada. Es mejor tomar las fotografías y escanear con el filtro de enfoque desactivado, y después hacer los ajustes necesarios en el programa de tratamiento de imagen. La ventaja principal es que siempre podrá volver a la versión inicial.

El filtro máscara de enfoque es la mejor herramienta para enfocar fotografías.

FILTRO MÁSCARA DE ENFOQUE

El filtro máscara de enfoque proporciona tres parámetros: cantidad, radio y umbral (intensidad, radio y recorte en PaintShop Pro).

El radio (R) define el número de píxeles alrededor de cada borde sobre los que actuará el filtro; la cantidad (C) define la intensidad del cambio de contraste, y el umbral (U) establece la diferencia necesaria de luminosidad entre píxeles adyacentes para que el filtro actúe. Cada imagen requiere su propia interpretación, pero como punto de partida, puede probar los siguientes ajustes:

▓ Cantidad: 100
▓ Radio: 1,0
▓ Umbral: 1,0

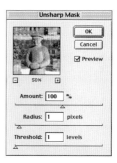

EL FILTRO MÁSCARA DE ENFOQUE
produce excelentes resultados,
pero debe usarse con cuidado.

SIN ENFOCAR

ENFOCADA

PATRÓN DE BLOQUES TÍPICO DE UNA IMAGEN JPEG

EL AUMENTO DE ENFOQUE ES CONTRAPRODUCENTE

IMÁGENES KODAK PHOTO CD Todas las imágenes escaneadas por Kodak y grabadas en CD precisan enfoque. Kodak emplea una rutina de compresión inteligente para reducir el tamaño de las imágenes en alta resolución, pero a expensas de la nitidez. El filtro máscara de enfoque debe usarse antes de la impresión.

ENFOCAR IMÁGENES EN FORMATO JPEG La disposición en bloque de las imágenes JPEG se debe a un exceso de compresión, y no se pueden enfocar. Este defecto puede solucionarse en parte aplicando el filtro **Ruido>Destramar** antes del enfoque.

ENFOCAR IMÁGENES CON RUIDO Las imágenes captadas con un ajuste ISO elevado, como 800 o 1600, contienen una proporción elevada de píxeles coloreados distribuidos aleatoriamente (ruido). Estos píxeles, de color rojo o verde, interfieren con el proceso de enfoque y se hacen más visibles. Para evitarlo, antes de enfocar, puede emplear el filtro **Ruido>Destramar**.

SI SE EXCEDE

Las imágenes enfocadas en exceso tienen contornos demasiado contrastados, y casi parecen tallas o imágenes en relieve. Recuerde que un ligero retoque de la imagen es suficiente para que la copia en papel tenga la mejor calidad posible. Si se equivoca, puede usar la paleta historia y deshacer tantos pasos como sea necesario. También puede enfocar una capa duplicada en vez del original.

LAS IMÁGENES CON RUIDO...

C: 100 R: 3 U: 1

C: 150 R: 6 U: 1

...QUEDAN TODAVÍA PEOR DESPUÉS DE APLICAR EL FILTRO DE ENFOQUE

UNIDAD 07.1

COLOREAR FOTOGRAFÍAS →

HERRAMIENTAS

EN FOTOGRAFÍA DIGITAL PUEDE TOMAR PRESTADA UNA AMPLIA GAMA DE LAS TÉCNICAS EMPLEADAS POR ARTISTAS Y EXPERTOS EN LABORATORIO PARA MEJORAR COLORES INDIVIDUALES O ÁREAS SELECCIONADAS.

PINCELES

El medio más obvio para introducir color en una imagen digital son las herramientas de pintura. A menos que sea un artista consumado, éste es con diferencia el método más difícil. Hay pinceles de todas las formas y tamaños, de bordes suaves y duros, pero también los puede personalizar para adecuarlos a una tarea específica. Las herramientas de aerógrafo, pincel y lápiz proporcionan variaciones de sus homólogas reales. Otras, como la esponja, no se utilizan para aplicar colores nuevos, sino para mejorar el contraste o el tono.

MEJORAR LOS COLORES individualmente puede ser difícil...

...pero la herramienta esponja proporciona resultados perfectos.

PALETA DE COLOR Y CUENTAGOTAS

Dibujar con el ratón es la parte fácil; seleccionar los colores adecuados puede ser bastante más difícil. Todos los programas de tratamiento de imagen tienen una paleta de color de la que puede seleccionar un color de trabajo o frontal, aunque se consiguen mejores resultados cuando el color se elige de la propia imagen. Esto se hace seleccionando un punto con la herramienta cuentagotas. Usando colores ya existentes se consigue una fusión mucho más convincente con las áreas circundantes.

LA HERRAMIENTA CUENTAGOTAS selecciona el color de pincel a partir de la imagen.

EL COLOR TAMBIÉN puede seleccionarse a través de una paleta.

VALORES DE OPACIDAD Y CAMBIO DE PRESIÓN

EL COLOR de los pétalos se intensificó con un pincel ajustado a un nivel bajo de opacidad.

PINTANDO con una opacidad del 100 % no se obtienen resultados convincentes.

Las herramientas de pintura permiten definir la intensidad del color con variables como la opacidad y la presión. Al igual que cuando se añade agua a la acuarela, los valores de opacidad bajos permiten aplicar un color de tonalidad más clara y menos obvio sobre la imagen. Esto hace posible aumentar gradualmente la intensidad de un color con varias pinceladas. El cambio de presión simula la presión física real cuando se usa un lápiz sobre papel: una presión fuerte genera colores más saturados, y una ligera, colores más diluidos.

COLOREAR ÁREAS SELECCIONADAS

Si no confía en sus habilidades pictóricas, puede optar por colorear áreas seleccionadas. La selección limita la acción de la pintura y protege otras zonas de la imagen. Se puede usar cualquier herramienta de selección para crear un área cerrada sobre la que aplicar color. El bote de pintura y el comando rellenar, tal como sus nombres sugieren, permiten dar color a una zona determinada. La herramienta degradado permite crear una suave transición entre dos colores distintos. Como alternativa, puede hacer un ajuste sutil de color con equilibrio de color, usando los controles magenta-verde, amarillo-azul y rojo-cyan.

MODOS DE FUSIÓN

La forma más excitante de crear efectos de color son los modos de fusión. Las herramientas de pintura están configuradas por defecto en el modo de fusión normal, que aplica el color tal como se espera. Si lo cambia, los colores nuevos producen una especie de reacción química con aquellos a los que reemplazan. También es posible aplicar el mismo modo de fusión a diferentes capas.

OTROS PROGRAMAS

PAINTSHOP PRO tiene un juego similar de pinceles, controles de opacidad y herramientas de color. Puede probar el pincel de retoque para colorear áreas pequeñas.

MGI PHOTOSUITE incluye una variedad de pinceles de efecto con los que vale la pena experimentar.

LAS FORMAS GEOMÉTRICAS se seleccionan mejor antes de aplicar el color.

CON EL COMANDO rellenar se ha podido añadir un color nuevo.

UNIDAD 07.2

COLOREAR FOTOGRAFÍAS →
CAMBIO DE COLOR Y TONO SEPIA

CAMBIAR EL COLOR DE UNA IMAGEN ES COMO VIRAR UNA COPIA FOTOGRÁFICA O COLOREAR UN TEJIDO. ESTOS CUATRO EJERCICIOS MUESTRAN ALGUNAS DE LAS MÚLTIPLES OPCIONES.

DAR CALIDEZ A IMÁGENES EN COLOR

Fotografiar bajo ciertas condiciones de iluminación da como resultado imágenes de tonalidad ligeramente azulada o «fría». Psicológicamente, las imágenes frías son menos atractivas que las cálidas. En fotografía convencional, los filtros cálidos se usan para crear un efecto de «luz de sol directa», pero en fotografía digital puede hacer lo mismo con el programa de tratamiento de imagen, sin el gasto adicional de otro accesorio.

CONSEJO

AUMENTAR LA CALIDEZ
El truco está en fijarse bien en las áreas de color neutro de la imagen, como los tonos de piel o cualquier gris medio. Un cambio de color excesivo resultará más evidente en estas áreas.

1 Abra el cuadro de equilibrio de color y arrástrelo fuera de la imagen, así podrá comprobar el efecto de los ajustes que lleva a cabo.

2 Aumente suavemente los valores del amarillo y del rojo hasta que se aprecie en la imagen. No sobrepase los 20 puntos en cada cosa.

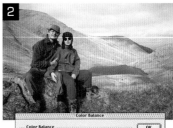

PUNTO DE PARTIDA

DE COLOR A BLANCO Y NEGRO O A TONOS APAGADOS

Las imágenes en color se crean en modo RGB, igual que si utilizase película fotográfica de color.

1 Para convertir una imagen en color a blanco y negro basta con cambiar el modo a escala de grises. Como este proceso es tan simple, no hay razón para captar la imagen directamente en blanco y negro.

2 Para dar a la imagen un color desvaído puede reducir el valor de saturación en el cuadro de diálogo tono/saturación.

IMÁGENES DE TONO AZULADO

Los efectos de color pueden obtenerse con los controles de equilibrio.

1 Elimine el color pasando la imagen a escala de grises, y de nuevo a RGB. Así se obtiene una imagen monocromática en modo RGB.

2 Seleccione equilibrio de color e introduzca un color nuevo aumentando los valores de azul y cyan. Primero trabaje con los tonos medios, seleccionando en el cuadro de diálogo la casilla correspondiente. Luego puede añadir otros colores a las luces activando la casilla que corresponda.

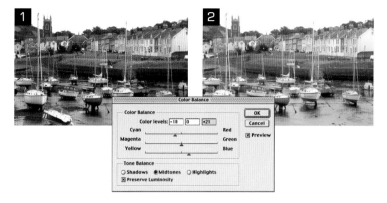

IMÁGENES DE TONO SEPIA

Existen diferentes métodos de añadir un tono general a la imagen, pero el más fácil es el comando colorear y no hay necesidad de cambiar la imagen de RGB a escala de grises.

1 En el cuadro de diálogo niveles haga todos los cambios necesarios de contraste y luminosidad, conservando el detalle en sombras y tonos medios.

2 Seleccione tono/saturación y active la opción colorear. La imagen en color se transformará inmediatamente en una imagen monocromática.

3 Con el control de tono ajuste el tono, marrón o sepia. Seguidamente, con el control de saturación determine su intensidad. Los ajustes de saturación baja producen los resultados más sutiles y delicados.

OTROS PROGRAMAS

PAINTSHOP PRO tiene controles idénticos de tono/saturación y equilibrio de color.

Los usuarios de MGI PHOTOSUITE pueden experimentar con filtros de retoque y con la herramienta tono sepia.

CONSEJO

VALORES DE SATURACIÓN
Hacer cambios radicales de color es fácil, pero hay que evitar valores de saturación demasiado altos. Las impresoras de inyección de tinta no reproducen el color con la misma intensidad que la pantalla de un monitor. El valor no debería superar +50.

UNIDAD 07.3

COLOREAR FOTOGRAFÍAS →
COLOREADO A MANO CON PINCELES

ES MUY SENCILLO RECREAR EL EFECTO DE COLOREADO A MANO USANDO UNA COMBINACIÓN DE PINCELES Y MEZCLAS DE COLOR.

Dificultad > 3/5 o intermedia
Tiempo > 1 hora

Cómo escanear > página 44

PUNTO DE PARTIDA

Se elegirá un retrato en blanco y negro, preferiblemente con extensas áreas del mismo tono. En vez de aplicar un color uniforme sobre toda la imagen, se emplearán diferentes matices en áreas distintas para dar a la fotografía un aire retro de los años cincuenta.

1 Escanee la fotografía en modo RGB. Elimine todas las imperfecciones con la herramienta tampón y restaure el contraste ajustando los niveles. Elimine el color convirtiendo la imagen a escala de grises, y de nuevo a RGB.

2 Seleccione la herramienta aerógrafo en combinación con un pincel de bordes suaves. (Con éstos es más fácil cometer errores que con los duros. Cambie el modo de fusión de normal a color. Esto permitirá pintar sobre la imagen sin eliminar el detalle subyacente, igual que si se pintara con tintas de retoque sobre una copia fotográfica convencional. Finalmente, ajuste la opacidad de la herramienta a un valor bajo, sobre el 10 % o incluso menos.

CONSEJO

ELECCIÓN DE COLORES
Todos los programas permiten elegir colores de una gama de diferentes paletas, como RGB (rojo, verde y azul) o HSB (tono, saturación y luminosidad). La mayoría de las impresoras de inyección de tinta están diseñadas para imprimir imágenes en modo RGB, y por lo tanto con otras paletas de color, como Pantone o CMYK, los resultados que se producen son anómalos.

MODO DE FUSIÓN TONO
Fíjese en que el modo de fusión tono sólo introduce color en áreas ya coloreadas, no en las de tonos de gris.

MODO DE FUSIÓN COLOR
Cuando el modo de fusión se ajusta a color, los diferentes colores no se mezclan si se aplican uno encima de otro. En vez de ello, se anulan mutuamente.

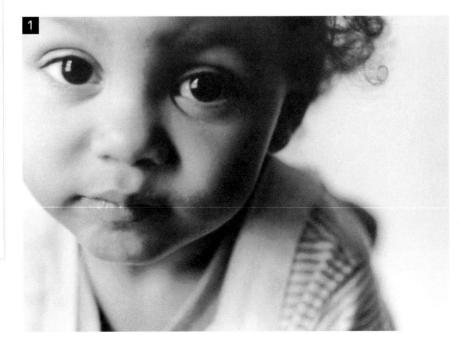

1

3 Elija el color con el cuentagotas o directamente de la paleta muestras. Las muestras son una serie limitada de colores que puede seleccionar y guardar para un uso posterior con otras imágenes. Usar una paleta preajustada aporta consistencia al proceso, algo necesario cuando se pretende reproducir el estilo de los años cincuenta.

4 Comience por las áreas más extensas, para habituarse a la forma en que se aplica el color, usando un pincel suave de gran diámetro, sobre 200 píxeles. Observará que el color sólo se fija a los píxeles de tono medio, dejando libres las luces y las sombras. Si añade un color equivocado a un área equivocada, basta con pintar encima con otro color.

5 Si no confía en su habilidad artística, puede trabajar sobre una capa duplicada. Una vez haya acabado de colorear la imagen, puede usar la herramienta goma de borrar para eliminar las áreas de color erróneas. La goma de borrar elimina la información de la capa duplicada dejando que la capa de fondo (original) se vea a través. Con el uso de capas el principiante cuenta con una vía de escape adicional.

6 Para trabajar los detalles más pequeños, puede ampliar la imagen con la herramienta lupa. Para retocar detalles menos precisos, es mejor reducir el factor de ampliación.

CONSEJO

TRABAJAR EN UNA CAPA NUEVA

Es mejor aplicar el coloreado a mano con una capa diferente, sólo por si comete algún error. Además del comando deshacer y de la paleta historia, una capa nueva ofrece la posibilidad de proteger el original. Si comete un error, basta con eliminar la capa y comenzar de nuevo.

Usar capas > páginas 78–79

OTROS PROGRAMAS

EN TODAS LAS VERSIONES DE PHOTOSHOP Y PHOTOSHOP ELEMENTS los procesos de coloreado a mano son idénticos.

CON PAINTSHOP PRO creará una nueva capa con el modo de fusión ajustado a color. Se puede usar cualquier herramienta de pintura.

CON PHOTOSUITE puede usar el pincel de retoque para cambiar el color preservando el detalle subyacente.

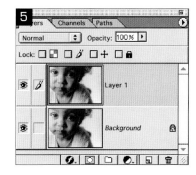

UNIDAD 07.4

COLOREAR FOTOGRAFÍAS →
COLOREADO MÚLTIPLE
CON COMANDOS Y SELECCIONES

LO MÁS AVANZADO PARA MODIFICAR EL COLOR DE UNA IMAGEN SON LOS
COMANDOS DE CAMBIO DE COLOR Y LAS TÉCNICAS DE SELECCIÓN.

CAPAS DE AJUSTE

Si no tiene claro el tipo de ajuste de color
y le gustaría poder cambiar las cosas, la mejor
opción es trabajar sobre una capa de ajuste.
Las capas de ajuste no contienen píxeles,
solo ajustes. En vez de seleccionar
Imagen>Ajustar>Corrección selectiva, irá
a Capas>Nueva capa de ajuste y fijará
la opción corrección selectiva. Aparecerá
el mismo cuadro de diálogo y se podrán hacer
los mismos cambios, pero en este caso podrá
volver a la capa de ajuste y hacer nuevos
cambios. También es posible recortar zonas
en esta capa con la herramienta goma de
borrar, de modo que se vea la capa subyacente.

CONSEJO

PROBLEMAS CON LAS HERRAMIENTAS DE SELECCIÓN
Las herramientas automáticas, como la varita
mágica o el lazo magnético sólo funcionan
en áreas de color o contraste consistentes.
El lazo magnético se ciñe al contorno de los
elementos que tienen suficiente contraste.
La selección manual exige más tiempo y habilidad,
pero proporciona mejores resultados.

COLOR SELECTIVO

Seleccionar es uno de los métodos de aislar una parte de la imagen para
hacer cambios, pero hay una forma más sencilla de cambiar colores
dominantes, que es usando el cuadro de diálogo corrección selectiva.

1 Elija una imagen que contenga un área de color extensa que quiera modificar.
Puede ser un cielo azul en un paisaje o un jarrón de flores.

2 Primero abra la imagen. Luego vaya a **Imagen>Ajustar>Corrección selectiva**. En el menú desplegable se puede elegir entre los colores principales: rojo, azul, verde, cyan, magenta y amarillo. Escoja el rojo. Arrastre el cuadro de diálogo hacia un lado para poder ver los efectos en toda la imagen. Active la casilla «ver» y experimente moviendo los controles. En este ejemplo el magenta se ha reducido y el amarillo aumentado, pero sólo en las áreas rojas de la imagen. El proceso no modifica el resto de colores.

3 Ahora puede probar a cambiar otro color. Vuelva al cuadro de diálogo de corrección selectiva y elija un color diferente del menú desplegable, por ejemplo el amarillo. Incrementando la cantidad de negro y reduciendo o eliminando el amarillo, se consigue un resultado completamente distinto.

CONSEJO

HERRAMIENTA DE DEGRADADO
La herramienta de degradado es difícil de dominar, ya que nunca puede estar seguro de cómo se mezclarán los colores nuevos con los subyacentes. La sutilidad del degradado se controla mediante la distancia entre el principio y el final. Los degradados abruptos, que muestran una banda bien visible, aparecen en distancias demasiado cortas, como 1,5 cm. Por otro lado, los degradados suaves, sin signos visibles de transición, son típicos de grandes distancias.

ELECCIÓN DEL COLOR DEL DEGRADADO
Los degradados se consiguen haciendo una mezcla entre dos o más colores o entre un color y un fondo transparente. Conviene evitar colores muy intensos para que la transición sea más convincente.

OTROS PROGRAMAS

EN PAINTSHOP PRO se usa el mapa de tono para cambiar colores individuales y el estilo de degradado para colorear y hacer degradados.

LOS USUARIOS DE MGI PHOTOSUITE pueden colorear selecciones a mano alzada para conseguir resultados similares.

COLOREAR CON DEGRADADOS

Se puede imitar fácilmente el efecto de un filtro degradado óptico, utilizado en fotografía analógica, con la herramienta de degradado. Esta herramienta es útil, por ejemplo, para añadir color al cielo.

1 Busque una fotografía de paisaje que necesite algo más de color en el cielo. El proceso consiste en hacer un degradado de color desde la parte superior a la inferior.

2 Escoja la herramienta de degradado lineal y configúrela de color frontal a transparente, con el modo de fusión ajustado a color y opacidad al 60 %.

3 Elija un color de la paleta muestras, por ejemplo un naranja oscuro, para simular la puesta de sol. Si quiere intensificar un cielo azul demasiado pálido, elija un azul intenso. Sitúe el cursor de la herramienta degradado en la parte superior del cielo y haga clic. Arrastre la línea hacia abajo y haga un segundo clic para finalizar el degradado. Si la primera vez el efecto no es de su agrado, deshaga la operación (**Edición>Deshacer**) y aplique un nuevo degradado sobre una distancia más corta.

UNIDAD 08.1

MEZCLAR, FUSIONAR Y MONTAJES →
HERRAMIENTAS

IGUAL QUE UN *COLLAGE* HECHO A PARTIR DE RECORTES DE REVISTA, LOS MONTAJES DIGITALES SON DIVERTIDOS PORQUE LE PERMITEN DECIDIR QUÉ CONSERVAR Y QUÉ CORTAR.

CONSEJO

CALAR (O SUAVIZAR)
El valor de calado necesario depende de las dimensiones en píxeles de la imagen. Un calado de 60 píxeles en una imagen de 640 x 480 píxeles incrementará mucho el área de selección. El mismo radio de calado en una imagen de 3.000 x 2.000 píxeles tendrá un efecto poco apreciable.

CALADO PREAJUSTADO
Puede configurar todas las herramientas de selección a un valor de calado fijo antes de usarlas. La única desventaja es que la configuración permanecerá hasta que la cancele.

COPIAR Y PEGAR

Los comandos copiar y pegar son comunes a todas las aplicaciones de software. Una copia de un área seleccionada o imagen se transfiere a una parte invisible del ordenador llamada portapapeles. Esta copia puede pegarse en otro documento o imagen. El portapapeles sólo puede guardar un elemento cada vez y se actualiza cada vez que repite el comando Edición>Copiar. El comando Edición>Pegar transporta el contenido del portapapeles a la imagen sobre la que se está trabajando.

CAPAS

Las capas son la mejor herramienta para hacer montajes de imágenes, ya que mantienen separados los distintos elementos. Este ejemplo muestra cómo se representan las diferentes capas en la paleta capas, y también algunas de las opciones disponibles.

LAS CAPAS RESULTAN IDEALES para hacer montajes complejos.

CAPA 1

MODOS DE FUSIÓN DE CAPA El modo de fusión está vinculado sólo a la capa activa y determina cómo los colores y el contraste se mezclan con la capa subyacente.

CAPAS DE TEXTO Cada vez que se usa la herramienta de texto, automáticamente se crea una nueva capa. Las capas de texto vienen identificadas por una T. Es posible volver a ellas para modificar el cuerpo de la letra, el color, etc.

CAPA 1, COPIA 2

ICONO ENLAZAR/DESENLAZAR Si tiene dos o más capas que deberían estar agrupadas para mover y transformar el conjunto, puede enlazarlas. Primero se hace clic en una de las capas que vaya a usar, y luego se va a la capa que se quiere enlazar, se hace clic sobre la casilla que hay junto al icono mostrar/ocultar, y aparecerá una cadena. Para eliminar la conexión, vuelva a hacer clic.

CAMBIAR DE CAPA Todas las capas ocupan su propia posición siguiendo un orden vertical. La superior (y visible) está situada en el primer lugar de la paleta, y la capa inferior o fondo en el último lugar. Puede modificar el orden arrastrando el icono de una capa hacia arriba o hacia abajo.

ICONO MOSTRAR/OCULTAR Este icono con forma de ojo muestra el contenido de la capa cuando se activa. Si se hace clic en la casilla y se desactiva, la capa se vuelve invisible. Esto no es eliminar una capa; es una ayuda visual.

OPACIDAD DE LA CAPA Se utiliza para determinar el nivel de transparencia de cada una de las capas. Se hace clic en la capa que se quiera ajustar y se desplaza el control. Al 100 % la capa es completamente opaca, por lo que no puede verse la imagen de la capa inferior.

CAPAS DE AJUSTE Se pueden crear capas sin píxeles para hacer ajustes de, por ejemplo, niveles, equilibrio de color y tono/saturación. Se hace clic sobre el círculo blanco/negro, a la izquierda del icono crear una capa nueva, y se elige una opción. Una vez hecho el ajuste, se puede volver a esta capa cuantas veces se quiera para hacer retoques.

CAPA DE FONDO Todas las imágenes digitales tienen una capa base o de fondo, independientemente de si se han creado como nuevo archivo o se han importado de una cámara digital o escáner. A menos que decida lo contrario, todo el proceso tendrá lugar en esa capa. En la capa de fondo no se pueden hacer recortes; tampoco cambiar su posición en el orden de capas mientras el icono de bloqueo (un candado) esté activado. Cualquier recorte se rellenará automáticamente con el color de fondo. Para evitar todo esto, basta con hacer doble clic en la capa de fondo y cambiarle el nombre, por ejemplo, capa 0.

CREAR, COPIAR Y ELIMINAR CAPAS Para crear una capa nueva vacía se hace clic en el icono crear una capa nueva, en la barra inferior de la paleta, a la izquierda de la papelera. Parece una hoja de papel con una esquina doblada hacia dentro. Acto seguido se crea una capa nueva sobre la capa en que se estaba trabajando.

Además de crear capas nuevas, las ya existentes pueden duplicarse. Para crear una copia idéntica de una capa basta con hacer clic sobre ella y arrastrarla hasta el icono crear una capa nueva.

Para eliminar una capa, se hace clic sobre ella y se arrastra hacia la papelera, situada en el extremo derecho de la barra inferior de la paleta.

CAPA 1, COPIA 1

FONDO

UNIDAD 08.2

MEZCLAR, FUSIONAR Y MONTAJES →
EFECTOS DE TEXTO

AL CONTRARIO QUE EN LAS APLICACIONES DE DIBUJO Y TEXTO, LOS PROGRAMAS DE TRATAMIENTO DE IMAGEN CREAN CUALQUIER TIPO DE LETRA. AQUÍ, SE EXPERIMENTA CON LAS HERRAMIENTAS DE EFECTOS DE TEXTO.

El montaje –combinación digital de dos o más imágenes– forma la base de una importante área de la fotografía de publicidad. Para que un montaje tenga un aspecto convincente hay que seleccionar las áreas que se han de transferir y ajustar brillo, contraste y equilibrio de color para suavizar las diferencias. Como en todos los proyectos digitales, la preparación y la paciencia son la clave del éxito.

i **Dificultad** > 3 o intermedia
Tiempo > menos de 1 hora

VECTORES Y PÍXELES

Cuando se crean, las capas de texto están formadas por formas vectoriales en vez de píxeles cuadrados. Los vectores son como puzzles hechos por líneas curvas y nodos para crear una forma de contorno. Las capas de texto están separadas de todos los píxeles de la imagen, y pueden editarse e incluso corregirse.

PUNTO DE PARTIDA

Se elegirán imágenes con un área extensa de textura, sin detalles que puedan distraer, donde se pondrá el texto.

1 Haga clic sobre la herramienta de texto y escriba una palabra. Aumente el tamaño de letra hasta que sea bien visible y fácil de leer. Elija un tipo sólido y grueso. A continuación, escoja un color que contraste con los elementos del fondo de la imagen (de lo contrario el texto resultaría difícil de leer).

2 Para fusionar el color sólido del texto con la imagen subyacente vaya a la paleta capas y haga clic en la capa texto. Desplace el control de opacidad hasta que la intensidad de los colores originales se reduzca. También se puede experimentar con los modos de fusión de capa.

3 Algunas veces el texto tendrá que perfilarse para que resalte. Para ello seleccione **Capa>Rasterizar>Texto**. Este comando convierte el texto en píxeles. Seleccione las letras situando el cursor sobre el icono de la capa texto, pulse la tecla comando/Ctrl y haga clic. Ahora podrá crear el contorno. Del selector de color elija uno contrastivo. Luego vaya a **Edición>Contornear** e introduzca 10 píxeles en anchura.

4 Para rellenar el texto con píxeles, elija la herramienta máscara de texto, que aparece como una T perfilada por una línea discontinua. Esta herramienta hace selecciones con la forma de las letras, que se pueden copiar y pegar o degradar. Haga clic en la imagen y escriba una palabra. Las letras se ven perfiladas por una línea discontinua. Seleccione **Edición>Copiar** y luego **Edición>Pegar**. Esta última acción crea una nueva capa. Escoja la herramienta desplazar y arrastre el nuevo texto adonde desee.

5 Una vez utilizada la herramienta máscara de texto para crear letras rellenas de píxeles en una capa nueva, se pueden aplicar diferentes tipos de contorno. Del menú capa elija **Efectos de capa>Sombra paralela**. Verá cómo una difusa sombra separa el texto del fondo. Hay muchos más efectos de capa con los que se puede experimentar para crear efectos 3D de texto, como bisel y relieve y resplandor interior.

UNIDAD 08.3

MEZCLAR, FUSIONAR Y MONTAJES →
IMÁGENES CON TEXTURAS

PUEDE SOBREPONER VARIAS IMÁGENES PARA CREAR COMBINACIONES INUSUALES Y ETÉREAS. LA FUSIÓN DE IMÁGENES ES UN BUEN SISTEMA PARA ELIMINAR FONDOS Y DETALLES MOLESTOS.

i | **Dificultad** > 5 o avanzada
Tiempo > más de 30 minutos

PUNTO DE PARTIDA

Escanee varias hojas de papel con textura, como papel de regalo o papel artesanal con motivos como flores u hojas. Estas imágenes formarán el fondo para su proyecto. Después escanee varias flores de color intenso, y por último una fotografía de retrato. Abrir uno de los diferentes fondos con textura y ajustar el equilibrio de color y los niveles tal como se haría normalmente.

CONSEJO

COPIAR Y PEGAR MÁS RÁPIDO

- Si tiene abiertas dos ventanas de imagen al mismo tiempo y quiere desplazar parte de una hacia la otra, simplemente haga una selección, escoja la herramienta desplazar y arrastre la parte seleccionada directamente a la otra ventana. Con este proceso no está cortando la selección de la imagen de origen, sino que sólo hace una copia. La sección pegada se convertirá automáticamente en una nueva capa.

- Si desea transferir elementos de imagen que ya existen como capas, basta con hacer clic y arrastrar el icono de una capa a la ventana de imagen de destino. El resultado será una copia idéntica de la capa.

1 Abra la imagen del retrato y haga clic en **Edición>Seleccionar todo**, y luego en **Edición>Copiar**. Haga clic en la imagen del fondo con textura y luego en **Edición> Pegar**. Ahora el retrato será una capa de la imagen de fondo con textura. Cierre la imagen del retrato.

2 Haga clic sobre la capa del retrato y escoja la herramienta goma de borrar, ajustada en aerógrafo con un pincel de bordes suaves Borre el contorno sobrante para descubrir la textura subyacente. Para asegurar el trabajo, amplíe la imagen y use un pincel pequeño.

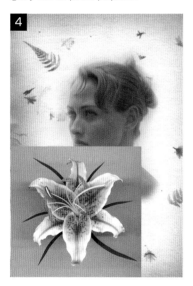

3 Aplique un modo de fusión a esta capa. Aquí se empleó el de fusión luminosidad para dejar que traspasara algo de la textura del papel.

4 Abra una de las imágenes de flores y péguela en la composición (**Edición> Copiar>Edición>Pegar**). Después, borre el detalle innecesario.

5 Al acabar, duplique las capas para hacer ena versión adicional. Luego, con la herramienta desplazar coloque la flor para colapar el retraTo.

6 Ajuste el control de opacidad para cada capa, hasta que vea las capas subyacentes a través de la primera. Asegúrese de activar una capa distinta cada vez. Finalmente puede experimentar con diferentes modos de fusión para cada capa por separado. Pruebe una a una todas las opciones de fusión, ya que es imposible predecir los resultados.

7 Antes de imprimir, guarde la imagen con sus capas en el formato propio de Photoshop (.psd). El archivo se incrementará con cada capa, por lo que es aconsejable guardar una versión acoplada para propósitos de impresión. Para ello haga clic sobre el pequeño icono triangular de la paleta capas. Del menú desplegable elija la opción acoplar imagen. Este comando junta todas las capas en una sola, reduciendo así el tamaño de archivo.

UNIDAD 08.4

MEZCLAR, FUSIONAR Y MONTAJES →
PAISAJES DE CAPAS MÚLTIPLES

NO HAY RAZÓN QUE LE OBLIGUE A HACER QUE TODAS SUS COPIAS DIGITALES PAREZCAN FOTOGRAFÍAS REALES. CON TANTAS Y TAN VARIADAS HERRAMIENTAS A SU DISPOSICIÓN, EL ÚNICO LÍMITE ES LA IMAGINACIÓN.

Dificultad > 5 o avanzada
Tiempo > más de 1 hora

PUNTO DE PARTIDA

Necesitará una imagen con un amplio espacio vacío en el medio para poder colocar elementos adicionales, como un lago o un paisaje, y también la imagen de un edificio famoso y un retrato de cuerpo entero. Abra la imagen del fondo y haga los ajustes necesarios de color y contraste.

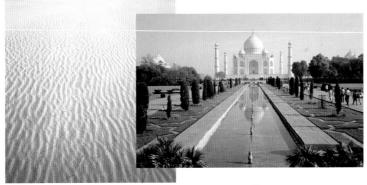

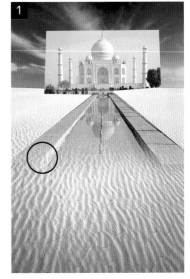

CONSEJO

PIVOTAR Y ROTAR
Puede acceder al comando rotar mediante el atajo de teclado correspondiente a escala (Ctrl/comando + T), pero tendrá que situar el cursor cerca de la esquina del marco. En el centro del marco hay un pequeño círculo que determina el punto de pivotado. Lo puede mover para desplazar el objeto alrededor de un eje descentrado.

1 Abra la segunda imagen y haga una selección rápida de los elementos que vaya a pegar primero. Con la herramienta desplazar, arrastre las selecciones al documento del paisaje. Con la herramienta goma de borrar, configurada con un pincel suave de gran diámetro, fusione los bordes. Así revelará la capa subyacente y permitirá que la arena se vea a través del pasillo de agua.

Hacer selecciones > páginas 96-97

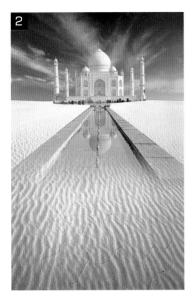

2 Con el lazo magnético, seleccione el cielo de alrededor del edificio, y luego elimínelo (**Edición>Cortar**).

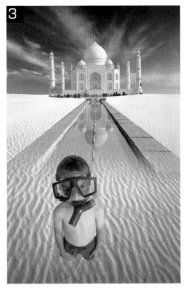

3 Abra la tercera fotografía. Haga la selección, y con la herramienta desplazar arrástrela a la imagen principal. Mediante el comando **Edición>Transformar>Escala** ajuste el tamaño hasta que sea el correcto. Para evitar distorsiones se mantendrá apretada la tecla de mayúsculas. Por razones de estética, elimine las aletas con la herramienta goma de borrar.

CONSEJOS

SELECCIONES MÁS PRECISAS
Sólo hay una manera de hacer selecciones nítidas: usando la herramienta pluma.
Se utiliza para ubicar una serie de nodos o puntos interconectados. Estos nodos pueden reposicionarse a fin de ajustar la precisión del contorno. Una vez unidos en un trazado completo, el contorno puede convertirse en selección o conservarse tal cual en la paleta trazados.

USO BÁSICO DE LA HERRAMIENTA PLUMA
■ Ampliar la imagen como mínimo al 200 % para diferenciar bien el borde de los objetos.
■ Visualizar la paleta historia, por si tiene que deshacer algunos pasos.
■ Situar los nodos haciendo clic con el ratón. Para crear un nodo con tiradores, hacer clic y arrastrar. Los tiradores son esenciales para describir arcos sobre formas curvas (puede llevar cierto tiempo dominar la técnica).
■ No se olvide de guardar el trazado. Para ello basta con hacer doble clic en el icono del trazado en la paleta trazados.

ATAJOS DE TRANSFORMACIÓN

En vez del menú desplegable, puede usar los atajos de teclado. Comando (Mac) Ctrl (PC) + T le conduce inmediatamente al marco de escala. Manteniendo pulsadas las teclas opción + mayúsculas (Mac) o Alt + mayúsculas (PC) puede cambiar el tamaño desde el centro hacia el exterior o hacia el interior.

4 Ahora se ha de crear una sombra para que el nuevo elemento parezca convincente. En la paleta capas sitúe el cursor sobre el icono de la capa del niño y con la combinación comando/Ctrl haga clic y selecciónelo. Ahora haga una nueva capa y rellene la selección (**Edición>Rellenar**) de negro al 100 %. Si no puede ver la sombra negra, oculte la capa del niño.

5 Con la sombra negra seleccionada, haga clic en **Edición>Transformar>Distorsionar**. Arrastre las esquinas del marco hasta que la sombra parezca alejarse. Haga doble clic en el centro para completar el proceso y ajuste el control de opacidad de esta capa a más o menos un 40 %. Así la arena se podrá ver a través.

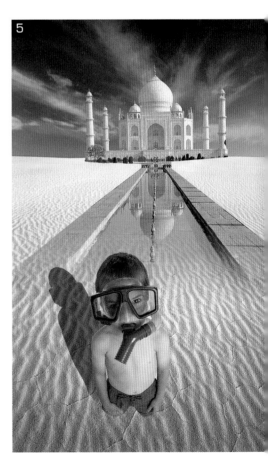

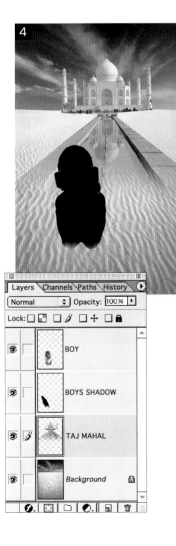

UNIDAD 09.1

EFECTOS CREATIVOS → FILTROS

LOS FILTROS DE SOFTWARE FUNCIONAN DEL MISMO MODO QUE LOS FILTROS ÓPTICOS QUE SE ENROSCAN EN EL OBJETIVO, PERO CON POSIBILIDADES MUCHO MÁS AMPLIAS.

En esta selección se estudian algunos de los filtros más útiles y divertidos. Están organizados en series de acuerdo con su función. El usuario puede controlar la intensidad de cada efecto para que el resultado sea sutil o evidente.

ARTÍSTICOS

Los filtros artísticos, en combinación con sistemas para modificar su efecto, como tamaño de pincel, longitud de trazo y textura de fondo, sirven para aplicar pintura a las imágenes y darles un aspecto «manual». Suelen funcionar bien en bodegones y paisajes. Para redondear el efecto se pueden imprimir las imágenes sobre papel de acuarela.

SIN FILTRO FILTRO ESPÁTULA FILTRO COLOR DILUIDO

PÍXEL

Los filtros de píxel permiten imitar el grano de la película y el efecto de mosaico, dividiendo la imagen en pequeños fragmentos

SIN FILTRO FILTRO CRISTALIZAR

DISTORSIÓN

Los filtros de distorsión, como esferizar, onda, rizo y ondas marinas, permiten colocar un «prisma» invisible sobre la imagen, para poder distorsionar las cosas más allá de lo imaginable. Son adecuados para imitar texturas de metales y materiales de alta tecnología.

SIN FILTRO FILTRO RIZO FILTRO ONDAS MARINAS

FILTRO MOSAICO

TEXTURA

Hay una gama muy amplia de texturas que pueden añadirse a las imágenes, desde lienzo y retazos hasta azulejo de mosaico y grietas.

FILTRAR EN ÁREAS PEQUEÑAS

Es posible aplicar un filtro sobre selecciones, pero un método mucho mejor de limitar los efectos de un filtro es duplicar la capa, filtrarla, y eliminar las áreas sobrantes con la goma de borrar. Este sistema le brinda el acceso a todas las variables de capa, como opacidad y modos de fusión.

SIN FILTRO FILTRO GRANULADO FILTRO TEXTURIZAR

TRAZOS DE PINCEL

La serie de trazos de pincel cuenta con una gama variable de aplicaciones de pintura. Dos filtros que vale la pena probar son el de salpicaduras, y el de trazos de pincel, que imita el trazo de un pincel seco sobre una pintura húmeda.

SIN FILTRO FILTRO SALPICADURAS TRAZOS DE PINCEL

TRANSICIÓN DE FILTRO

Para evitar un efecto de filtro demasiado obvio en la imagen, puede seleccionar la opción Edición>Transición (del filtro) inmediatamente después de aplicar el filtro. La transición de filtro permite variar la opacidad del efecto, de forma idéntica al control de opacidad de la paleta capas. También puede elegir diferentes modos de fusión.

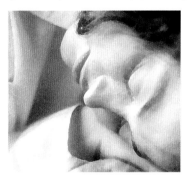

FILTRO COLOR DILUIDO INTENSIDAD AL 50 % Y MODO DE
(SIN TRANSICIÓN) FUSIÓN AJUSTADO A LUMINOSIDAD

FILTRAR TEXTO

Como las capas de texto están formadas por vectores no es posible aplicar filtros. Para solventarlo, puede seleccionar Capa>Rasterizar>Texto. Este comando convierte la capa de texto en una capa de píxeles. Una vez realizado, ya se puede aplicar cualquier filtro de efecto, pero no será posible cambiar nada del texto. Los filtros de desenfoque resultan muy efectistas para hacer fondos. Escoja una fotografía de colores vivos y aplique el filtro de desenfoque gaussiano. Luego podrá escribir con la herramienta texto.

SIN FILTRO RASTERIZADO, Y LUEGO FILTRADO
 CON DESENFOQUE DE MOVIMIENTO

DESENFOQUE

Los filtros de la serie desenfocar sirven para simular efectos de movimiento. Desenfoque gaussiano y desenfoque de movimiento son los más útiles, sobre todo en combinación con texto.

SIN FILTRO

FILTRO DESENFOQUE GAUSSIANO

FILTRO DESENFOQUE
DE MOVIMIENTO

UNIDAD 09.2

EFECTOS CREATIVOS →
ACUARELAS

COMO CUALQUIER FILTRO ÓPTICO, LOS FILTROS DIGITALES DE EFECTO DEBE-
RÍAN USARSE CON MESURA, Y ÚNICAMENTE SI SIRVEN PARA MEJORAR LA
IMAGEN. USAR EFECTOS POR EL SIMPLE HECHO DE USARLOS PUEDE DAR
A LAS IMÁGENES UN ELEMENTO DE PREDICTIBILIDAD.

PUNTO DE PARTIDA

Elija una fotografía de paisaje que contenga elementos adecuados para
una acuarela, preferiblemente escenas con cielos intensos y primeros
planos con textura. Conviene evitar fotografías distorsionadas por el
uso de un objetivo gran angular, ya que retendrán el aspecto de
imagen fotográfica incluso después de aplicar el filtro de efecto.

i **Dificultad** > 3 o intermedia
 Tiempo > más de 30 minutos

 Marcos > páginas 128–129

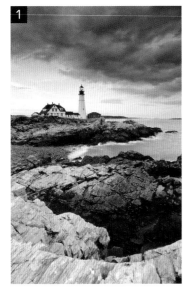

1 Abra la imagen y haga los ajustes ne-
cesarios de color y contraste. Para sacar
el máximo partido al filtro conviene que
la imagen sea clara, antes que oscura y
apagada.

2 Seleccione **Filtros>Artístico>Color
diluido** y modifique las variables.

CONSEJO

LA HERRAMIENTA DEDO permite «arrastrar»
píxeles de una zona a otra, igual que si pasara
el dedo sobre una pintura al óleo húmeda. Esta
herramienta es muy adecuada para fundir áreas
de elevado contraste.

3 Espere a que el filtro se aplique y
evalúe el resultado. Si no le gusta vaya a
Edición>Deshacer y pruebe de nuevo
con variables ligeramente distintas. Si el
resultado es demasiado intenso, reduzca
la intensidad de sombra. Si no hay sufi-
cientes marcas de pincel, incremente el
detalle de pincel.

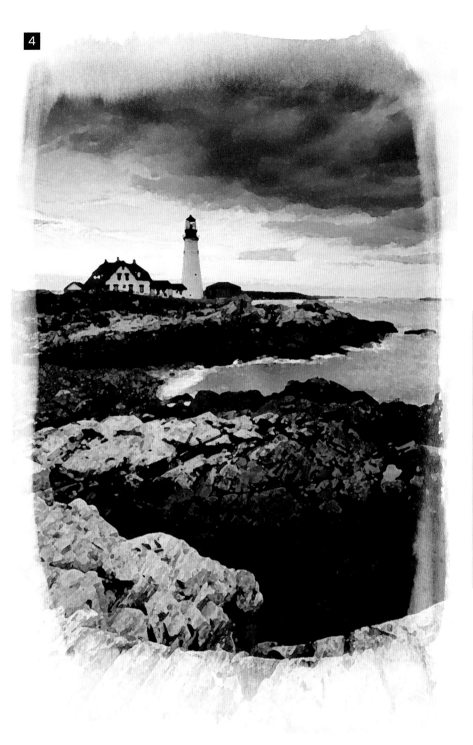

EFECTOS DE PINTURA

LA HERRAMIENTA DESENFOCAR aplica un desenfoque gradual sobre cualquier área de la imagen, dependiendo del tamaño del pincel. Se utiliza para suavizar los bordes, sobre todo si la aplicación de un filtro ha incrementado el contraste.

EL PINCEL HISTÓRICO es un intento ambicioso de imitar las pinceladas de los pintores impresionistas. Se pueden elegir varias opciones de pincel, como toque de pintura, espiral apretada y largo apretado. Los pinceles actúan como si se hundiese una batidora eléctrica en una piscina de pintura. El pincel espiral suelto ¡pinta un Vincent Van Gogh instantáneo!

4 Una vez satisfecho, guarde la imagen y añada un borde de acuarela usando Extensis PhotoFrame, o si no dispone de este software, PhotoFrame Online. Para dar con el efecto adecuado es indispensable hacer pruebas.

5 Si algunos colores parecen un poco claros y lavados, se les puede devolver intensidad con la herramienta esponja, aplicada con un aerógrafo de bordes suaves ajustado en modo saturación. Pruebe únicamente sobre áreas pequeñas, de lo contrario se arruinaría el deseado efecto de acuarela.

OTROS PROGRAMAS

Los usuarios de PAINTSHOP PRO Y MGI PHOTOSUITE pueden trabajar con el software Extensis PhotoFrame Online para este proyecto.

UNIDAD 09.3

EFECTOS CREATIVOS → COLORES PSICODÉLICOS, ENFOQUE Y BRILLO

USANDO UNA COMBINACIÓN DE CAPAS DE AJUSTE Y FUSIÓN DE CAPAS PUEDE CREAR EFECTOS DE COLOR IMPREDECIBLES.

i | **Dificultad** > 3 o intermedia
Tiempo > menos de 15 minutos

CONSEJO

MÁSCARAS Y PLANTILLAS
Las capas también se pueden crear con
un añadido especial llamado máscara. Ésta
funciona como una plantilla, dejando que algunas
partes de la imagen se vean a través
y ocultando otras. Una máscara es algo
así como una cartulina negra con un agujero,
a través del cual se puede ver la imagen.

OTROS PROGRAMAS

PAINTSHOP PRO emplea exactamente las mismas
herramientas para crear capas de ajuste.

MGI PHOTOSUITE incluye una versión simplificada
de capas llamada objetos, que puede usarse
para ensamblar diferentes versiones
de la misma imagen en un montaje.

Versión 1 De la paleta capas se eligió
Nueva capa de ajuste>Invertir. Así una
nueva capa de ajuste flota sobre el origi-
nal, creando un efecto de negativo.

Versión 2 Para modificar más la
imagen se cambió el modo de fusión de
la paleta capas. Los modos de fusión es-
tán configurados por defecto en normal.
Para seleccionar un efecto diferente se
hará clic en el menú desplegable. Esta
imagen se creó con el modo de fusión
oscurecer, para darle un efecto metálico.

INVERTIR UNA CAPA DE AJUSTE

La inversión de una capa de ajuste no es un filtro, sino un comando
que crea resultados muy efectistas. La secuencia Imagen>Ajustar>
Invertir convierte los colores en sus valores opuestos: el blanco se
convierte en negro, etc. Este comando puede aplicarse en áreas se-
leccionadas o en una capa entera. El secreto es que se puede hacer
transparente.

En la imagen utilizada aquí como punto de partida está construida
a partir de una sola capa de fondo.

Versión 3 Esta imagen, elaborada con el modo de fusión diferencia, muestra una mezcla impredecible de negativo y positivo, con un cielo muy brillante.

Versión 4 En este ejemplo se utilizó el modo de fusión tono, y puede apreciarse un cambio más sutil en la mezcla de color. El cielo azul se vuelve naranja, pero las piedras se representan en positivo casi perfecto.

Versión 5 Ajustando el modo de fusión luminosidad, el resultado es una curiosa mezcla de noche y día. La hierba sigue siendo verde, pero invertida.

Versión 6 Un tercer control, la opacidad, puede añadirse a la combinación de capa de ajuste invertida y modos de fusión. El control de opacidad, en la parte superior derecha de la paleta capas, «diluye» la capa aumentando su transparencia. Aplicada a la versión 4, el resultado adquiere el aspecto de una copia en color deslucida.

MÁSCARAS

Cuando se crea una capa de ajuste invertida, el efecto influye sobre toda la imagen, pero las capas de ajuste pueden modificarse del mismo modo que las máscaras, usando cualquiera de las herramientas de pintura o de borrado. Este método permite crear fotografías con elementos positivos y negativos. Para que la capa trabaje dentro de una máscara siga los siguientes pasos:

1 Ajustar el color frontal a negro. Cortar un agujero en el centro de la capa, dejando que el detalle de la imagen subyacente se vea a través. Aquí se practicó un agujero en la capa de ajuste invertida para revelar la hierba verde de la imagen original.

2 Ajustar el color frontal a blanco. Reparar todos los agujeros practicados anteriormente.

UNIDAD 09.4

EFECTOS CREATIVOS →
INTERPRETACIÓN 3D Y MOLDEADO

LAS FOTOGRAFÍAS YA NO SON UNA INTERPRETACIÓN BIDIMENSIONAL.
PUEDE «MOLDEAR» UNA IMAGEN ALREDEDOR DE UNA FORMA IMAGINARIA
Y DARLE UN ASPECTO CONVINCENTE.

CONSEJO

HERRAMIENTA CUENTAGOTAS
En vez de elegir aleatoriamente una muestra de
la paleta de color, se puede usar la herramienta
cuentagotas para elegir o muestrear un color de
la imagen. Éste es un buen método para evitar
diferencias obvias de tono.

CUADRADOS Y CÍRCULOS «PERFECTOS»
Las herramientas de marco rectangular
y elíptico pueden usarse en combinación
con el teclado para lograr resultados más
precisos. Manteniendo pulsada la tecla
mayúsculas, estas herramientas trazan
respectivamente cuadrados y círculos perfectos.

i **Dificultad** > 4 o intermedia–avanzada
 Tiempo > más de 1 hora

PUNTO DE PARTIDA

En este proyecto se van a hacer globos terráqueos en miniatura a
partir de la imagen de un cielo azul con nubes, y luego se les dará el
aspecto de burbujas de pensamiento emergiendo de la mente de un
amigo. Se elegirá una fotografía de retrato y otra de una mascota.
La imagen del cielo se transformará en una forma esférica, y dentro
se colocará la mascota.

1 Abra la imagen de retrato y asegúrese
de que haya suficiente espacio en la
parte superior del encuadre para añadir
otros elementos. Si tiene que añadir más
espacio tome una muestra del tono más
oscuro de la imagen con el cuentagotas
y aplíquela al color de fondo. Cuando
aumente el tamaño del lienzo para crear
más espacio, éste adquirirá automática-
mente el color de fondo.

2 Abra la imagen del cielo y haga los
ajustes necesarios de contraste y color.
Con el marco elíptico, dibuje un círculo
perfecto, manteniendo apretadas las te-
clas mayúsculas y Alt. Ahora pegue esta
imagen en una nueva capa (**Edición>
Copiar>Edición>Pegar**).

3 Del menú filtros, seleccione **Distor-
sión>Esferizar**. Ajústelo al máximo y ve-
rá cómo la imagen del cielo se enrolla so-
bre sí misma adquiriendo forma esférica.

4 Con la herramienta desplazar arrastre
la capa esfera a la imagen de retrato. No
modifique el tamaño, primero hay que
pintar las sombras y brillos. Cree una
capa nueva sobre la que pintar, para
asegurarse de que esté por encima de la
capa esfera. Elija la herramienta aeró-
grafo con un pincel de bordes suaves,
ajustado a negro y a una presión reduci-
da (sobre un 20 %). Seleccione la esfera
y aplique la pintura negra por debajo del
globo para que parezca una sombra.
Cambie el color a blanco y aplique el
aerógrafo en la parte superior de la
esfera, para crear un punto de luz. Si los
resultados son un poco bastos se puede
bajar la opacidad de las capas y fusionar
los diferentes elementos.

OTROS PROGRAMAS

MGI PHOTOSUITE incluye sus propios controles
para interpretación 3D (Moldeado interactivo)
en el menú efectos especiales.

PAINTSHOP PRO incluye una amplia variedad
de efectos 3D. Con el navegador de efectos
es posible previsualizar el resultado.

5

6

CONSEJO

MOVER SELECCIONES

Si tiene que desplazar ligeramente una selección, no es necesario cambiar a la herramienta desplazar. Basta con poner el cursor dentro del área de selección y arrastrarla. Si cambia a la herramienta desplazar, arrastrará por error la parte seleccionada de la imagen.

8

5 Una vez satisfecho con la capa de pintura, fusiónela con el globo. Ahora necesita crear una sombra usando la misma selección. Cree una capa nueva, rellénela de negro (**Edición>Rellenar**) y aplique el filtro desenfoque gaussiano para fusionarla. Arrastre esta sombra bajo la capa del globo. Finalmente, cambie la opacidad de la capa hasta que se funda con la frente de la persona. Para acabar, acople las capas retrato y globo.

7

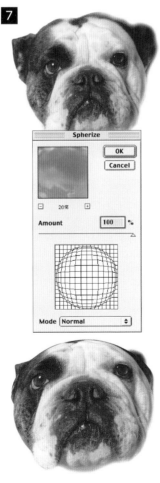

6 Una vez tenga un globo perfecto, basta con copiar la capa para tener duplicados. En total haga cuatro, de diferente tamaño (**Edición>Transformar >Escala**). Arrástrelos a la posición correcta, de modo que las sombras se solapen y creen la ilusión de un espacio tridimensional.

7 Finalmente abra la imagen para rellenar la «burbuja de pensamiento». Aplique el mismo filtro de distorsión en la cara y luego arrástrela hasta la imagen principal. Con la goma de borrar, elimine el detalle sobrante.

8 El resultado final muestra todos los elementos combinados. La sombra bajo cada una de las burbujas crea una ilusión convincente de espacio 3D.

UNIDAD 10.1

GENTE Y RETRATOS →
SELECCIONES

LAS CAPAS SON UNO DE LOS MEDIOS PARA FUSIONAR O MODIFICAR IMÁGENES, PERO A VECES ES NECESARIO RECURRIR A SELECCIONES DE PRECISIÓN. SE PUEDEN APLICAR A CUALQUIER TIPO DE IMAGEN, PERO SON PARTICULARMENTE ÚTILES EN FOTOGRAFÍA DE RETRATO.

SELECCIONES

Tal como ya explicamos en la Unidad 4.1, existe una amplia variedad de herramientas de selección (los diferentes marcos, pluma, lazo y varita mágica). La elección de una u otra depende del tipo de selección que vaya a hacer y de las preferencias personales de cada uno. Muy pocas veces podrá trazar una selección perfecta de contorno a la primera. Es habitual que una imagen contenga elementos que requieran diferentes herramientas para una selección perfecta. Puede alternar entre el marco rectangular y el lazo, siempre que mantenga apretada la tecla Alt o mayúsculas.

SELECCIONES NO CONECTADAS En ocasiones es necesario hacer selecciones simultáneas no conectadas en diferentes partes de una imagen. Cuando los elementos tienen diferentes formas y colores, ninguna herramienta podrá seleccionarlos simultáneamente. Si hace clic fuera del área de selección, ésta desaparecerá inmediatamente. Si desea seleccionar otra área no conectada y sumarla a la selección previa, basta con mantener apretada la tecla mayúsculas al tiempo que usa la herramienta de selección. Al lado del cursor aparecerá un pequeño signo «+».

ELIMINAR UNA SELECCIÓN

ELIMINAR UNA PARTE DE LA SELEC-CIÓN Algunas veces es necesario excluir una parte de la selección, como por ejemplo un ojo de la cara de una persona. Para ello mantenga pulsada la tecla Alt (aparecerá un pequeño signo «–» junto al cursor) y, con la herramienta de selección elegida, trace el contorno del área que desea excluir.

HACER SELECCIONES NO CONECTADAS puede ser un proceso complicado.

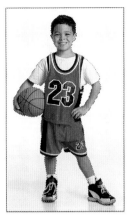

INVERTIR UNA SELECCIÓN Esta técnica tiene el efecto contrario de definir un área de selección; sirve para seleccionar toda la imagen excepto el área seleccionada. Es especialmente útil cuando es más fácil seleccionar el fondo, por ejemplo con la varita mágica, que un objeto complejo de diferentes colores. Después de hacer la selección, siga la secuencia **Selección>Invertir**.

FONDO BLANCO
seleccionado

EL COMANDO SELECCIÓN
>INVERTIR lo selecciona
todo menos el fondo

LA SELECCIÓN
GUARDADA parece
una plantilla

GUARDAR Y MOVER SELECCIONES

Después de trazar una selección compleja es conveniente guardarla antes de moverla.

SELECCIONAR PELO La tarea más complicada es seleccionar con precisión el contorno de formas muy irregulares, aunque el comando extraer (**Edición>Extraer**) facilita un poco las cosas. Esta herramienta se utiliza para definir el borde mediante un lápiz; luego se rellena el área que se ha de preservar y se elimina el resto.

GUARDAR Siguiendo la secuencia **Selección>Guardar selección**, puede guardarse cualquier selección y almacenarse como una parte invisible de la imagen para un uso futuro. Una vez guardadas, las selecciones se encuentran en la paleta canales y tienen el aspecto de plantillas blancas o negras. Para recuperar una selección guardada, basta con seguir la secuencia **Selección>Cargar selección**.

EL CONTORNO DEL PELO
es particularmente difícil
de seleccionar.

MOVER Desplazar una selección dentro de una imagen, o de una imagen a otra, es un procedimiento sencillo. Se ponen dos o más documentos de imagen lado con lado en el escritorio y se hace una selección en uno de ellos. Manteniendo la herramienta de selección activada, se sitúa el cursor dentro del área seleccionada y se arrastra a otro documento. Si se mueve una selección con la herramienta desplazar queda un agujero en la imagen de origen.

LA HERRAMIENTA EXTRAER simplifica la tarea
de hacer selecciones complejas.

FOTOGRAFÍA

UNIDAD 10.2

GENTE Y RETRATOS →
EFECTOS DE TONO

EN FOTOGRAFÍA DE RETRATO, UN ESQUEMA DE ILUMINACIÓN DE ALTO CONTRASTE EXIGE UN PROCESADO E IMPRESIÓN CUIDADOSOS. INCLUSO EL MISMO RETRATO, IMPRESO CON VARIACIONES DE BRILLO, TENDRÁ UN ASPECTO DISTINTO. LAS TRES VARIACIONES QUE EXPLICAMOS SE HICIERON A PARTIR DE UNA IMAGEN MÁS OSCURA DE LO NORMAL.

ℹ Dificultad > 2 o básica–intermedia
Tiempo > menos de 30 minutos

¿COLORES OSCUROS O CLAROS?

Para los principiantes es fácil que las fotografías oscuras les pasen inadvertidas. Los tonos oscuros eliminan detalle y evitan una reproducción exacta del color, y se imprimen todavía más oscuros.

Esta imagen procede del escaneado típico de una copia fotográfica en papel, con tonos más oscuros, colores más cálidos de lo que cabría esperar, y sombras densas bajo los ojos del modelo.

Versión 1 Para mejorar el aspecto de la imagen se aclaró en el cuadro de diálogo niveles, desplazando el control de los tonos medios hacia la izquierda. Fíjese en cómo cambia el color y se puede apreciar más detalle.

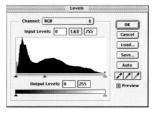

Versión 2 Si todavía no está satisfecho con el resultado, o con la combinación de colores entre el fondo y el primer plano, un buen sistema de rectificar es virando la imagen. Esta segunda versión se viró usando el comando colorear del cuadro de diálogo tono/saturación, para darle un aspecto intemporal.

CONSEJO

SELECCIÓN FÁCIL
Una de las técnicas más difíciles de dominar en fotografía digital es la de aislar el área correcta de la imagen, algo indispensable para lograr resultados convincentes. Para ello hay varias herramientas; estas dos son las más sencillas.

MARCO
La forma más simple de seleccionar un área es mediante la herramienta marco. Con ella puede trazar cuadrados, rectángulos, círculos y otras formas, y aislar el área definida por el contorno.

LAZO
Para seleccionar áreas de forma irregular una mejor opción es la herramienta lazo. Consiste en dibujar un contorno alrededor del área con el ratón, uniendo los puntos de inicio y final. Para lograr resultados más precisos es aconsejable ampliar la imagen.

NEUTRO, FRÍO O CÁLIDO

El positivado en color en un laboratorio fotográfico suele producir resultados exactos, pero en ocasiones carentes de vida. Con una estación de trabajo digital dispone de todos los controles para ejercitar sus preferencias.

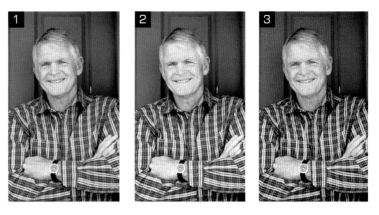

Versión 1 Algunas veces los colores intensos del entorno pueden reflejarse en el sujeto. Cuando se fotografía con luz natural es fácil encontrarse con escenas iluminadas por la luz directa y cálida del sol –con sombras densas– y luz indirecta y fría del cielo –con sombras suaves. Aquí vemos un ejemplo típico de esta situación.

Versión 2 Es bastante sencillo dar calidez a imágenes captadas a la sombra. Simplemente hay que añadir color usando los controles de equilibrio de color. Aquí se añadió más amarillo y rojo para crear la ilusión de luz de atardecer. Mueva cada uno de los controles hasta ver diferencias.

Versión 3 Para arreglar una fotografía con colores lavados, pruebe con el ajuste auto de niveles. Este comando ecualiza las descompensaciones del color automáticamente y devuelve vida a la imagen. El comando se encuentra en **Imagen> Ajustar>Niveles automáticos**. Si el resultado no le convence, vaya a **Edición> Deshacer** y aplique el cambio de color con los controles de equilibrio de color.

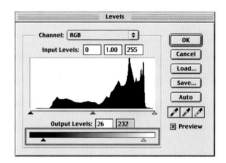

CONTRASTE MONOCROMÁTICO

Los expertos en técnicas de cuarto oscuro llevan manipulando el contraste de las copias en blanco y negro desde que se inventó la fotografía. Usted puede hacer lo mismo con los controles de niveles de salida. Rara vez se utilizan, a menos que se busque una pérdida deliberada de contraste, o para imitar el aspecto una fotografía antigua.

En este ejemplo puede ver una imagen en blanco y negro de contraste normal-alto –el punto de partida para mostrar cómo las diferencias de contraste pueden modificar la atmósfera de una fotografía de retrato.

Versión 1 Para hacer una versión de menor contraste se usó el control de niveles de salida, de forma que las luces y las sombras fueran menos extremas. Acercando los dos puntos las luces blancas adquieren una tonalidad gris pálido, y las sombra, un gris oscuro. El retrato es más favorecedor.

Versión 2 Las imágenes monocromáticas no tienen por qué estar exclusivamente en tonalidades de gris. No obstante, cuando se añade un color suele producirse un aumento indeseado de contraste. En este ejemplo se aplicó un tono cobrizo a la imagen, más evidente en las sombras.

Versión 3 El contraste se ha reducido en la misma proporción que en la versión 1, usando los controles de niveles de salida. Los puntos de luces y sombras se acercaron para dar a la imagen un contraste todavía más suave.

UNIDAD 10.3

GENTE Y RETRATOS →
EFECTOS DE COLOR

LA TÉCNICA DEL COLOREADO LE OFRECE LA OPORTUNIDAD DE CONTROLAR TOTALMENTE LAS IMÁGENES DE RETRATO, EN ESPECIAL SI EL COLOR ORIGINAL NO ES EL MÁS ADECUADO. ESTOS DOS PROYECTOS REQUIEREN DESATURACIÓN, COLOREADO Y CORRECCIÓN DE DOMINANTE.

| **Dificultad** > 3 o intermedia
Tiempo > menos de 30 minutos

CONSEJO

CORRECCIÓN SELECTIVA O SELECCIONES
Los comandos corrección selectiva y reemplazar color trabajan haciendo una selección de píxeles de color similar, en vez de las áreas cerradas de píxeles creadas por las herramientas de marco. Si desea seleccionar un área de color, en vez de una forma, puede usar cualquiera de estos dos comandos sin necesidad de recurrir a las herramientas de selección.

PUNTO DE PARTIDA

Empiece con una imagen en color bien expuesta que podría beneficiarse de una cierta desaturación. Esta fotografía se tomó con luz diurna de tono cálido. Para darle un efecto más sutil, primero puede eliminar el color y luego devolverlo, pero no del todo.

1 Vaya a **Capa>Duplicar capa**. Ahora tiene dos capas idénticas, una sobre la otra.

2 Haga clic en la capa superior para activarla, y del menú **Imagen>Ajustar** elija tono/saturación. Usando el control de saturación para reducir el color, desplazándolo a más o menos −75.

3 Ahora, en la capa superior, el color de la imagen ha desaparecido casi por completo, pero sigue siendo total en la capa de fondo.

PUNTO DE PARTIDA

Algunas veces el color del fondo o de algún elemento arruina totalmente una buena fotografía. En vez de hacer una complicada selección alrededor del área que se ha de modificar, emplee los controles de reemplazar color o corrección selectiva. Elija una imagen con un área de color uniforme que quiera cambiar, por ejemplo un coche o una prenda de ropa. Este ejemplo muestra cómo un azul apagado puede cambiarse por un púrpura brillante.

1 Abra la imagen e identifique el color que quiera cambiar. No tiene por qué estar en un área cerrada; el comando muestrea toda la imagen. En este ejemplo, se cambiará el color del fondo.

2 Del menú Imagen, seleccione **Ajustar >Reemplazar color**. Este cuadro de diálogo presenta una ventana de previsualización en modo máscara. Con el cuentagotas puede elegir el color de la imagen que desea cambiar. Las áreas blancas son las que están seleccionadas y sobre las que tendrán lugar los cambios. Se pueden expandir o contraer deslizando el control de tolerancia, en la parte superior del cuadro de diálogo.

3 Finalmente, en el cuadro de diálogo reemplazar color, desplace el control de tono hasta encontrar un color adecuado.

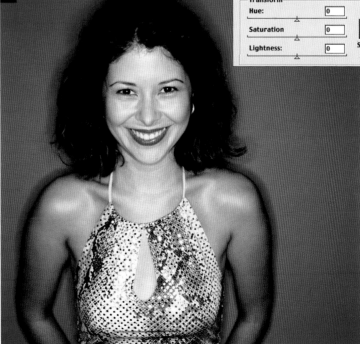

4 Con la herramienta goma de borrar en modo aerógrafo, ajuste una presión muy baja, por ejemplo un 3 %. Amplíe el área de imagen que quiera cambiar y empiece a borrar. Hay que tener cuidado de no excederse en el borrado, de lo contrario la imagen tendrá un color demasiado saturado (proveniente de la capa inferior). Si comete un error, elimine la capa, haga otro duplicado del fondo y vuelva a empezar.

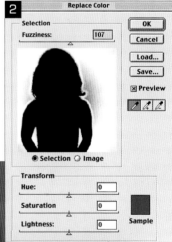

UNIDAD 10.4

GENTE Y RETRATOS →
VIÑETAS Y DIFUSIÓN

LAS VIÑETAS SON UN BUEN SISTEMA PARA OCULTAR DETALLES MOLESTOS DEL FONDO. POR OTRO LADO, LA DIFUSIÓN DE LA IMAGEN A MENUDO AUMENTA EL ATRACTIVO DE UN RETRATO.

VIÑETA OVALADA

Dificultad > 3 o intermedia
Tiempo > menos de 1 hora

Las viñetas permiten eliminar fácilmente detalles molestos del fondo reencuadrando la fotografía dentro de un marco ovalado. Puede comprar paspartús ovalados en cualquier tienda de material fotográfico, pero este proceso es más fácil y barato.

Para este proyecto necesitará un retrato de cabeza y hombros.

1 Abra la imagen y haga la correcciones necesarias de tono y color usando los controles de niveles y equilibrio de color. Es más fácil corregir la imagen ahora que después de aplicar la viñeta.

2 Con el marco elíptico dibuje un óvalo. No importa si no está en la posición correcta. Con la herramienta de selección sitúe el cursor en medio. Haga clic y arrastre el óvalo.

3 Para suavizar el contorno, aplique un calado (o suavizado) de 50 píxeles. Ahora, para eliminar el fondo, y no la figura central, aplique **Selección>Invertir**, y luego **Edición>Cortar**.

SOLUCIONES

Si el contorno de la viñeta es demasiado difuso, vaya a Edición>Deshacer y repita el paso 3, pero con un valor de calado inferior, por ejemplo 25 píxeles. Si el contorno de la viñeta es demasiado nítido, vaya a Edición>Deshacer y repita el paso 3 pero con un valor de calado de unos 100 píxeles.

DESENFOCAR

Para hacer cambios en la profundidad de campo, seleccione la zona elegida y aplique el filtro desenfoque gaussiano.

Elija una imagen con primer plano, plano medio y fondo bien definidos. Pruebe a desenfocar un elemento situado en el fondo.

1 Abra la imagen y haga un duplicado de la capa fondo, sobre la que trabajará. Esta fotografía era un original en color que se pasó a escala de grises antes de empezar.

2 Del menú filtros, elija **Desenfocar> Desenfoque gaussiano**. Aplíquelo a la capa inferior, no al duplicado. Use un ajuste parecido a éste.

3 Seleccione la capa duplicada (nítida) y empiece a borrar (goma de borrar) las áreas donde quiera una imagen desenfocada.

SOFT FOCUS

Una ligera difusión del detalle puede añadir interés a una fotografía de retrato. Los retratistas han creado este efecto usando filtros difusores o *soft focus*, o poniendo una media delante del objetivo para dispersar la luz y crear un resultado más favorecedor.

Elija un retrato de primer plano que se beneficie de un ligero suavizado. Puede ser en color o en blanco y negro; el proceso es idéntico en ambos casos.

1 Abra la imagen y ajuste los niveles para aclarar todas las áreas de sombra en la cara.

2 Duplique la capa fondo y aplique un desenfoque gaussiano de 25 píxeles.

3 Ahora, trabajando en la capa superior, elija el modo de fusión multiplicar y ajuste el valor de opacidad a más o menos el 60 %.

UNIDAD 11.1

PAISAJES Y LUGARES → HERRAMIENTAS

EN UN PAISAJE PUEDE AÑADIR NUBES, TRANSFORMAR EL COLOR EN BLANCO
Y NEGRO PARA DARLE MÁS INTENSIDAD O INTRODUCIR MOVIMIENTO.

MEZCLADOR DE CANALES

El mezclador de canales permite convertir imágenes en color a blanco
y negro, con un efecto mejor que el simple cambio de modo a escala
de grises. Esta herramienta (Imagen>Ajustar>Mezclador de canales)
permite modificar el equilibrio de color antes de la conversión.

MEZCLADOR DE CANALES

MONOCROMO El mezclador de canales
incluye una opción monocromo. Si la
selecciona, la imagen se convierte inme-
diatamente en blanco y negro. Sin em-
bargo, puede seguir mezclando el color
original modificando los valores de rojo,
verde y azul. La regla básica es asegurar
que el total acumulativo de estos tres
valores no exceda de 100.

Dificultad > 2 o básica–intermedia
Tiempo > 1 hora 30 minutos

ORIGINAL

EL ROJO SE HA INCREMENTADO
a un valor de 150. Para que los
valores acumulativos se sumaran,
el verde y el azul se ajustaron a
−25. Compare esta versión
con la variante en escala de grises.

LA INTENSA ILUMINACIÓN de la
imagen original se ha potenciado
experimentando con el control
constante en el cuadro de diálogo
mezclador de canales.

UNA CONVERSIÓN DIRECTA a escala de
grises muestra un resultado falto de
contraste, que no logra captar la in-
tensidad de la imagen.

FILTRO NUBES

Los cielos completamente azules pueden ser adecuados para fotografía de recuerdo, pero no siempre captan la esencia de un lugar. Si la escena puede mejorar con un cielo nublado, siempre puede inventar uno usando el filtro nubes.

Este filtro aplica un patrón preajustado usando los colores del primer plano y del fondo. Si los colores de primer plano y fondo se escogen aleatoriamente, el resultado no será muy real. Es mejor usar el cuentagotas y elegir el color más oscuro ya presente en el cielo. Éste puede configurarse como color frontal. A continuación, elija un color más claro de la imagen para configurarlo como color de fondo. Estos dos colores se usarán para hacer la mezcla del nuevo cielo.

El filtro nubes no tiene cuadro de diálogo, por lo que el único modo de aplicarlo adecuadamente es eligiendo con cuidado el color, o bien aplicando el filtro repetidamente con diferentes combinaciones de primer plano y fondo.

El filtro funciona mejor si se aplica sobre un área suavizada, por lo que después de hacer la selección, experimentará con diferentes valores de calado (sobre 100 píxeles). Es mejor aplicar el filtro sobre una capa vacía, por si comete un error. El comando se encuentra en Filtros>Interpretar>Nubes.

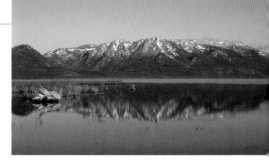
ORIGINAL

CON FILTRO DE NUBES

DESENFOQUE EN MOVIMIENTO

En fotografía convencional, las exposiciones largas se usan con frecuencia para captar sujetos en movimiento, como nubes en un paisaje. Puede crear un efecto similar usando el filtro desenfoque de movimiento. Con el menú Filtros>Desenfocar>Desenfoque de movimiento, esta herramienta cuenta con diferentes parámetros, como el ángulo, que determina la dirección del movimiento. El control distancia controla la cantidad de desenfoque; se podría comparar con una suave brisa a valores bajos y un huracán a valores elevados. Cuando se aplica este efecto, es mejor procurar que parezca convincente y no artificial.

ELIJA UNA IMAGEN con un cielo de colores contrastivos, como azul y blanco, ya que éstos son más adecuados para el efecto de movimiento. Con la varita mágica haga una selección precisa, procurando que no se extienda al primer plano.

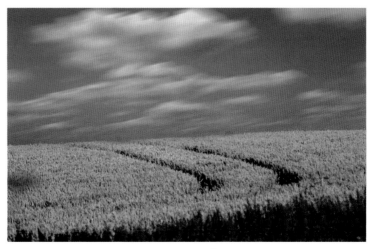
CON UN RADIO DE DESENFOQUE DE 100 PÍXELES

UNIDAD 11.2

PAISAJES Y LUGARES →
CONVERTIR EL DÍA EN NOCHE

CON TÉCNICAS MUY SENCILLAS PUEDE TRANSFORMAR FOTOGRAFÍAS TO-
MADAS AL ATARDECER EN IMÁGENES NOCTURNAS.

i	**Dificultad** > 3 o intermedia **Tiempo** > 1 hora 30 minutos

Selecciones > páginas 96-97

Trazando selecciones precisas puede lograr que la noche caiga sobre ciertas partes de la imagen, en vez de sobre toda la escena, y crear un resultado muy efectista. La luz natural produce una gama de colores muy variada durante el día, que puede manipular para crear la ilusión de una escena tomada al anochecer.

PUNTO DE PARTIDA

Parta de una fotografía de paisaje tomada a última hora de la tarde, con áreas extensas de cielo y agua, puesto que el efecto es más intenso en esas zonas. La imagen de más abajo muestra matices violeta típicos del cielo al anochecer y los primeros signos del color anaranjado de la puesta de sol. En este punto, de ser necesario, se retocará cualquier imperfección con el tampón de clonar.

Feather Selection	
Feather Radius: 3 pixels	OK
	Cancel

LAZO MAGNÉTICO

Si le resulta difícil hacer una selección precisa con la varita mágica, puede probar con el lazo magnético. Esta herramienta «busca» un borde de contraste entre los píxeles que se hallan junto a una línea de selección. No funciona en áreas de color semejante.

1 Primero aísle el cielo seleccionándolo con la varita mágica. El cielo no será de color uniforme ni de forma regular, por lo que tendrá que depurar el contorno. Pulsando las teclas mayúsculas o Alt podrá añadir o restar píxeles a la selección. Tómese todo el tiempo necesario para trazar un contorno lo más preciso posible, ya que los errores serán visibles más adelante. Suavice la selección (**Selección>Calar**) aplicando un radio de unos 3 píxeles.

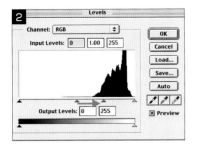

2 Para oscurecer el cielo use los niveles. Tendrá seleccionada una parte de la imagen, de forma que cualquier cambio que haga estará restringido a un área concreta. Vaya a **Imagen>Ajustar>Niveles** y, en vez de desplazar el control de los tonos medios hacia la izquierda, hágalo hacia la derecha, para que el cielo quede más oscuro.

3 Repita los pasos 2 y 3 en el agua, cuidando de hacer una selección precisa. Aumente la oscuridad de esta zona respecto al cielo para dar un mayor énfasis a la imagen.

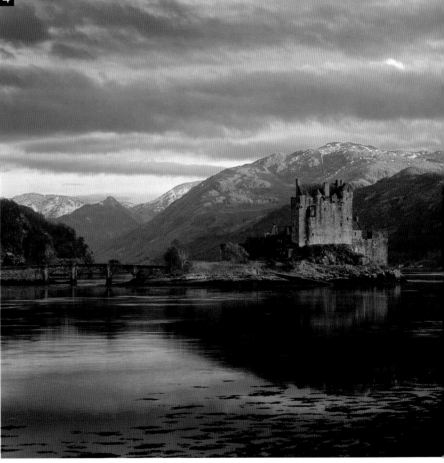

4 Finalmente, vuelva sobre el área de cielo y añada color con la herramienta esponja. En vez de tomar el color aleatoriamente de la paleta muestras o incluso de la imagen, configure la esponja en el modo saturación. Escoja un pincel de bordes suaves y arrástrelo sobre el cielo para intensificar todos los colores.

AÑADIR COLOR

No debe preocuparse si la imagen original no contiene los tonos rosáceos típicos del atardecer: puede añadirlos usando los controles de equilibrio de color. Después del paso 2, vaya a Imagen>Ajustar>Equilibrio de color y active la opción iluminaciones (luces). Aumentará la cantidad de rojo y amarillo hasta lograr el efecto adecuado.

COPIAS OSCURAS

Si las copias de este proyecto quedan demasiado oscuras, probablemente se haya excedido con el efecto. Las impresoras no reproducen bien los tonos oscuros, por lo que la imagen debe aclararse ligeramente para compensar. Vaya al cuadro de diálogo niveles y deslice el control de tonos medios hacia la derecha.

UNIDAD 11.3

PAISAJES Y LUGARES → AÑADIR INTERÉS A FONDOS ABURRIDOS

CON ALGUNOS TRUCOS DIGITALES PUEDE CONVERTIR PAISAJES SIN INTERÉS EN IMÁGENES DE GRAN IMPACTO. LAS NUBES Y LOS ARCOIRIS NUNCA SON FÁCILES DE ENCONTRAR, PERO SIEMPRE PUEDEN TOMARSE PRESTADOS DE OTRAS FOTOGRAFÍAS.

PUNTO DE PARTIDA

Dificultad > 2 o básica–intermedia
Tiempo > 1 hora

Elija una fotografía de un monumento importante que pueda beneficiarse de un fondo más impactante, y otra que tenga un cielo adecuado para la primera, de forma que ambas puedan fundirse para crear un mejor efecto visual.

1 Abra ambas imágenes y colóquelas lado con lado. Haga clic en la imagen del monumento y coja la herramienta lazo. Para seleccionar el cielo con mayor precisión amplíe la imagen al 200 %. A continuación, trace el contorno alrededor del edificio, con mucho cuidado de no incluir cielo. El propósito de esta selección es hacer una plantilla, de forma que cuando introduzca el nuevo cielo sólo aparezca en esta área.

OTROS PROGRAMAS

PHOTOSHOP ELEMENTS O PHOTOSHOP LE
El proceso es idéntico en estos
dos programas.

JASC PAINTSHOP PRO
Con la herramienta de dibujo a mano alzada
trace la selección y péguela dentro del
nuevo fondo (Edición>Pegar>Dentro
de selección). La varita mágica tiene el
mismo efecto.

MGI PHOTOSUITE Y PAINTSHOP PRO
Ambos programas permiten componer
imágenes en capas, además de rotar
los elementos.

2 Haga clic en la imagen del cielo para activarla. Ahora seleccione el cielo y cópielo (**Edición>Seleccionar todo>Copiar**). Cierre esta imagen, pues ya no va a necesitarla.

3 Ahora active la otra ventana de imagen, y con la selección del cielo todavía presente, aplique el comando pegar (**Edición>Copiar dentro**). Este comando transfiere la selección del cielo al área seleccionada y crea automáticamente una capa nueva.

4 Verá que la imagen tiene dos capas, una para el cielo y otra para el primer plano. Trate de equilibrar las posibles diferencias entre ambas con los comandos de brillo/contraste y equilibrio de color. Antes de modificar una capa, actívela. La imagen inferior necesitó cierta corrección de brillo en el cielo. En el resultado final no pueden apreciarse las junturas entre las dos imágenes.

UNIDAD 11.4

PAISAJES Y LUGARES →
REFLEJOS Y AGUA

EN ESTE PROYECTO VAMOS A INSERTAR UNA EXTENSIÓN SOMERA DE AGUA ENFRENTE DE UN EDIFICIO HISTÓRICO, CREAR REFLEJOS DEL PROPIO EDIFICIO Y LUEGO FUNDIR AMBOS ELEMENTOS.

i **Dificultad** > 4 o intermedia–avanzada
Tiempo > 1 hora 30 minutos

PUNTO DE PARTIDA

Necesitará fotografías de un edificio histórico y de un paisaje lacustre.

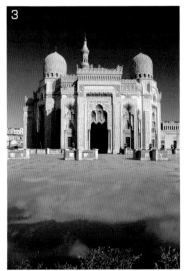

1 Abra la imagen del edificio y con el tampón de clonar limpie el primer plano para hacer el montaje. El primer plano de esta imagen muestra claramente el efecto de la perspectiva. El suelo embaldosado resulta de gran utilidad, pues luego podrá verse a través del agua.

2 Abra la imagen de paisaje y siga la secuencia **Edición>Seleccionar todo> Copiar**. Cierre esta imagen y péguela en la imagen del edificio (**Edición>Pegar**).

3 Seleccione la herramienta goma de borrar, y con un pincel de bordes suaves fusione el agua con las baldosas subyacentes. Este proceso elimina los bordes definidos y revela algo de detalle en el camino.

5

6

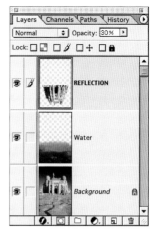

PALETA DE CAPAS

4 Para completar la fusión del agua con el camino, haga clic en la capa de agua y reduzca su opacidad al 80 %. Ahora el detalle subyacente se verá a través de esta capa, pero el agua sigue siendo reconocible y retiene su intenso color azul.

5 Desactive la capa del agua, haga clic en la capa de fondo y trace una selección del edificio. No es necesario que ésta sea muy precisa, ya que la mayor parte del entorno puede eliminarse después del siguiente paso. Haga clic en **Edición>Copiar** y en **Edición>Pegar** para añadir una copia del edificio en una nueva capa. A continuación, del menú edición seleccione **Transformar>Voltear vertical**. Este comando invierte verticalmente la posición de la capa.

6 Arrastre el edificio volteado hacia la posición adecuada y cámbiele la perspectiva, de modo que parezca disminuir en la distancia. Seleccione el reflejo, y del menú edición elija **Transformar> Perspectiva**. Arrastre uno de los tiradores de las esquinas inferiores hacia el centro para comprimir la parte superior del reflejo. Elimine el exceso de cielo azul con la varita mágica y finalmente corte (**Edición>Cortar**).

7 Vuelva a la paleta capas y active la capa del agua. Luego ajuste la opacidad de la capa del reflejo más o menos al 30 % para que se funda con el agua.

7

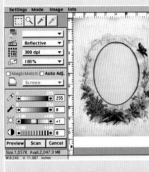

IMPRESIÓN Y PUBLICACIÓN

UNIDAD 12.1

IMPRESIÓN → LAS IMPRESORAS

CON TANTAS IMPRESORAS DIGITALES A SU DISPOSICIÓN, ¿CÓMO PUEDE
SABER CUÁL ES LA MÁS INDICADA PARA SUS NECESIDADES?

IMPRESORAS DE INYECCIÓN DE TINTA

AMPLIACIÓN de una copia de impresora. La imagen está formada por millones de diminutos puntos de tinta solapados.

De forma similar a como se reproduce una fotografía en libros y revistas, una impresora de inyección de tinta usa pequeños puntos para crear la ilusión del color. Este tipo de impresora emplea cuatro o seis tintas de color para crear una copia a partir de millones de diminutos puntos, que son de diferente tamaño y están a diferente distancia entre sí. El ojo humano mezcla estos puntos creando una representación convincente de color fotográfico.

Después del software de imagen, el factor más importante para determinar la calidad de la copia es el propio software de la impresora. Además de los ajustes ya familiares, como el tamaño del papel y la calidad de la impresión, una impresora de inyección de tinta tiene numerosas opciones de ajuste para seleccionar diferentes medios de salida, como papel brillante o mate, o película. Es esencial configurar los ajustes de la impresora para adecuarla al medio de salida, puesto que instruyen a la impresora sobre la cantidad de tinta que depositar y la separación entre puntos. Emplear una configuración cualquiera sobre el medio equivocado conducirá a resultados de baja calidad.

IMPRESORAS DOMÉSTICAS De bajo precio y diseñadas principalmente para un uso poco intensivo, los modelos más básicos emplean tres colores: cyan, amarillo y magenta (CMY) y negro (llamado K para evitar confusiones con el azul [B]). Las impresoras domésticas ofrecen buenos resultados para imprimir texto y trabajos escolares, pero no reproducen bien los delicados colores de una imagen fotográfica.

IMPRESORA DE INYECCIÓN
DE TINTA DOMÉSTICA

IMPRESORA DE CUATRO TINTAS

Con los modelos de cuatro colores las copias evidencian puntos en áreas correspondientes a las zonas más claras de la imagen.

IMPRESORAS DE CALIDAD FOTOGRÁFICA Tal como indica *photo* (foto) en la caja del producto, este tipo de dispositivos da resultados mucho mejores que las impresoras domésticas. Estas impresoras usan los mismos colores CMYK más dos tintas adicionales –cyan claro y magenta claro. La adición de estos dos colores permite una reproducción más precisa de los tonos de piel y colores fotográficos más sutiles. También hace que los puntos sean menos evidentes. Para obtener el máximo provecho del dinero invertido, elija una impresora que emplee tintas de secado rápido o pigmentos, como la Epson Stylus Photo con cartuchos de tinta «inteligentes». Los fabricantes anuncian una esperanza de vida para las copias de hasta 100 años.

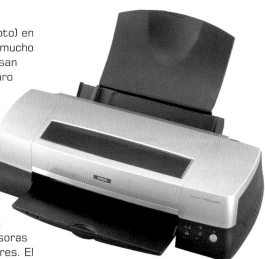

IMPRESORA PROFESIONAL de pigmentos.

IMPRESORAS PROFESIONALES Con un precio unas tres veces superior al de los modelos de calidad fotográfica, estas impresoras están dirigidas a los fotógrafos profesionales y a los diseñadores. El dispositivo puede pulverizar tinta a resoluciones muy elevadas (entre 1.440 y 2.880 dpi), proporcionando copias virtualmente indistinguibles de las copias fotográficas tradicionales. Este tipo de impresoras emplea tintas de secado rápido o pigmentos, lo que asegura una duración superior, aunque el coste de los cartuchos y de los papeles es bastante más elevado. Las impresoras de pigmentos no son capaces de reproducir colores muy saturados, y las copias tienen menos intensidad que las de inyección de tinta.

IMPRESORAS CON LECTOR DE TARJETAS Algunas impresoras incorporan un puerto para imprimir directamente de la tarjeta de memoria de una cámara digital. Usando el software de la impresora se pueden lograr resultados bastante buenos sin necesidad de ordenador.

IMPRESORAS DE GRAN FORMATO Y PAPEL PANORÁMICO La mayoría de las impresoras de alta calidad incluyen un adaptador para papel en rollo de hasta 76 cm de longitud, que permite hacer copias de formato panorámico. La única limitación es la anchura del carro de la impresora.

IMPRESORA DE CALIDAD FOTOGRÁFICA con lector de tarjetas de memoria.

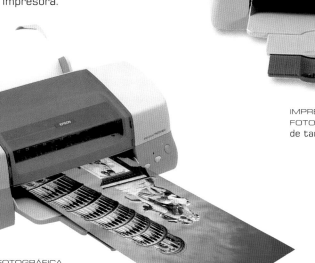

IMPRESORA DE CALIDAD FOTOGRÁFICA con adaptador para papel en rollo acoplado.

UNIDAD 12.2

IMPRESIÓN → MEDIOS DE IMPRESIÓN

UNA DE LAS MEJORES CUALIDADES DE LAS IMPRESORAS DE INYECCIÓN DE TINTA ES LA GRAN VARIEDAD DE MEDIOS SOBRE LOS QUE PUEDEN IMPRIMIR. AL CONTRARIO QUE EN EL POSITIVADO FOTOGRÁFICO, PUEDE HACER COPIAS SOBRE LIENZO Y OTROS MATERIALES CON TEXTURA.

PAPELES DE EPSON Y CANON

Diseñados para producir resultados de alta calidad cuando se usan en combinación con tintas de la misma marca, estos papeles son ideales como punto de partida.

Comprender la descripción de los diferentes productos que se hace en los paquetes de papel puede ser algo complicado; no obstante, a continuación se describen los más populares.

TAMAÑOS DE PAPEL

La International Standards Organization (ISO) establece una norma para el tamaño de los papeles, llamada escala A.

A0	**83 x 117 cm**
A1	**58 x 83 cm**
A2	**41,2 x 58 cm**
A3	**29,2 x 41,25 cm**
A4	**21 x 29,7 cm**
A5	**14,5 x 21 cm**

Todavía es común usar la escala basada en los sistemas tradicionales de oficina. Los tamaños son los siguientes:

Ejecutivo	**18 x 26 cm**
Folio	**21 x 32,5 cm**
Folio 2	**20 x 32,5 cm**
Documento	**21,2 x 35 cm**
Carta	**21,2 x 27,5 cm**
Cuartilla	**13,7 x 21,2 cm**

INKJETMALL.COM
Para obtener más información acerca de las distintas marcas de materiales de impresión, puede consultar el sitio web de Inkjetmall. Este sitio ofrece estudios imparciales e independientes sobre todos los materiales y técnicas para obtener el mejor resultado de la impresora. Ir a **www.inkjetmall.com.**

A PESAR DE SU COSTE MÁS ALTO, los papeles Epson y Canon ayudan a obtener los mejores resultados de la impresora.

PAPEL ESTÁNDAR Disponible en paquetes de 500 o 1.000 hojas, el papel estándar o normal es barato y lo puede encontrar en cualquier papelería. Este papel, de superficie mate, en realidad sólo resulta adecuado para imprimir texto y gráficos. También se le denomina papel de 360 dpi.

PAPEL FOTOGRÁFICO (PHOTO) El papel fotográfico es más grueso que el normal, considerablemente más caro y de superficie mate. Está revestido con una fina capa de polvo de arcilla, que ayuda a retener las gotas de tinta y a reproducir el color mejor que el papel estándar de 360 dpi. El papel fotográfico está disponible en todos los tamaños y grosores más populares, y algunos tipos están revestidos por las dos caras. Lo fabrican todas las marcas más populares, como Epson, Kodak y Canon.

PAPEL FOTOGRÁFICO BRILLANTE Este tipo de papel, como el equivalente de superficie mate, es más adecuado para impresoras de seis colores. Los papeles brillantes tienen una superficie lisa y satinada que reproduce los colores saturados sobre una amplia gama tonal, con negros más profundos que los papeles mate. Sin embargo, los de bajo gramaje se arrugan con facilidad. Se encuentran en todos los tamaños habituales, pero sólo están revestidos por una cara.

PAPEL BRILLANTE PREMIUM O DE GRAMAJE ALTO Se trata de un papel brillante mucho más grueso, específicamente diseñado para imitar al papel fotográfico RC convencional. El tacto es más consistente que el del papel brillante normal y su resistencia bastante superior. Por ello es la mejor opción para copias que vayan a estar sometidas a una manipulación frecuente. Lo fabrican las marcas más conocidas de papeles fotográficos, incluyendo Ilford y Kodak.

PELÍCULA FOTOGRÁFICA BRILLANTE Es un material plástico, imposible de rasgar con las manos. Reproduce hasta los más finos detalles. Las hojas están revestidas por una sola cara y no pueden doblarse.

MATERIALES ARTÍSTICOS Este tipo de papeles, sin la textura «plástica» de los papeles fotográficos de superficie brillante, representa una elección más táctil. Las mejores marcas son Somerset y Lyson, cuyos papeles reproducen muy bien el detalle y la saturación. Se encuentran disponibles papeles de gramaje alto, hasta 250 g.

PAPEL DE ACUARELA Aunque de apariencia idéntica a los materiales artísticos, el papel de acuarela puede dar resultados impredecibles en combinación con impresoras de inyección de tinta. Los mejores son los tipos más caros, utilizados para hacer litografías, como por ejemplo Rives y Fabriano, que se venden en hojas sueltas. Son perfectos para crear bordes de adorno o rasgados.

ACETATOS PARA TRANSFERENCIAS Y RETROPROYECCIÓN Las películas incoloras pueden usarse para hacer presentaciones de transparencias por proyección. Una cara del material es ligeramente granulosa para fijar la tinta. No reproducen el color con la misma saturación y viveza que la película fotográfica para transparencias.

EL PAPEL CON CALIDAD DE ARCHIVO es la mejor opción para imprimir fotografías pensadas para una exposición permanente.

LOS PAPELES MEJORADOS SOMERSET se han ganado la reputación de medio de impresión favorito entre los profesionales.

EL PAPEL BRILLANTE es el mejor medio para imprimir fotografías de alta calidad.

EL LIENZO PARA IMPRESIÓN añade una rica textura a las copias.

UNIDAD 12.3

IMPRESIÓN → PREGUNTAS
Y RESPUESTAS

LA ETAPA FINAL –IMPRIMIR EL TRABAJO– PUEDE SER PROBLEMÁTICA, A
MENOS QUE CONOZCA LA SOLUCIÓN A CIERTOS PROBLEMAS.

LA FOTOGRAFÍA DE LA IZQUIERDA
simula la visualización en el monitor.
A la derecha, la versión impresa.

NO HAY NECESIDAD de ajustar
la resolución a 1.440 dpi; 200 dpi
es más que suficiente.

LA PRESENCIA DE PUNTOS DE TINTA
rodeados de espacios blancos significa
que probablemente haya seleccionado
un ajuste de resolución bajo.

**Pregunta. Mis copias nunca tienen la misma riqueza cromática
que las imágenes en el monitor. ¿Qué hago mal?**

Respuesta. Las impresoras usan una paleta de color mucho más re-
ducida que los monitores. Ello se debe a que mezclan los colores
usando el modo CMYK en vez del RGB. Si trabaja con Photoshop, pue-
de activar el comando avisar sobre gama para comprobar qué colo-
res no se imprimirán igual, o bien seleccionar ajustes de prueba para
ver una simulación del color de impresión.

**Pregunta. Tengo una impresora de 1.440 dpi. ¿Significa esto que
tengo que preparar mis archivos de imagen a una resolución de
1.440 dpi para obtener resultados óptimos?**

Respuesta. No; a pesar de lo que pueda leer en el envoltorio del pro-
ducto, la resolución real de una impresora de 1.440 dpi con cartu-
chos de tinta de seis colores está sobre 240 dpi. Esta cifra se ob-
tiene dividiendo 1.440 por el número de diferentes colores utilizados.
En la práctica, si da a los archivos de imagen una resolución de 200
dpi siempre conseguirá la máxima calidad.

**Pregunta. ¿Por qué las copias tienen un aspecto granuloso y bas-
to aun usando archivos de imagen de alta resolución?**

Respuesta. La impresora puede configurarse a diferentes calidades
de salida, descritas como baja, alta y photo, o bien por el número de
puntos de tinta, por ejemplo 360, 720 o 1.440 dpi. Estos ajustes
varían en función del tipo de material utilizado. Basta con elegir un
ajuste elevado en el cuadro de diálogo de la impresora y repetir la im-
presión.

Pregunta. ¿Por qué las copias se ven pixeladas aun configurando el ajuste de resolución más elevado de la impresora (1.440 dpi)?

Respuesta. Sólo un motivo conduce a imágenes pixeladas: una imagen de baja resolución. A 72 dpi los píxeles se ven en forma de bordes escalonados o bloques. Las imágenes ajustadas a 200 dpi tienen píxeles más pequeños, invisibles a simple vista. El problema puede solucionarse haciendo una copia de menor tamaño o repitiendo la fotografía a una mayor resolución.

LAS IMÁGENES PIXELADAS indican: original a baja resolución.

Pregunta. ¿Por qué las imágenes que descargo de Internet siempre se imprimen desenfocadas?

Respuesta. Todas las imágenes usadas en Internet están a una resolución de 72 dpi. Si las amplía para imprimirlas, verá una drástica pérdida de nitidez debido a la presencia de más píxeles interpolados que reales.

Pregunta. Mis últimas copias tienen una fuerte dominante amarilla, que no desaparece incluso después de ajustar el equilibrio de color. ¿Cómo puedo solucionarlo?

Respuesta. Puede ser que se hayan acabado una o más tintas del cartucho, o bien que un inyector esté bloqueado. Cuando la tinta se acaba o no llega al papel, la mezcla de color se vuelve muy impredecible. Puede usar el software de la impresora para limpiar los cabezales y, si no funciona, cambiar el cartucho y repetir la impresión.

SI AMPLÍA EN EXCESO una imagen a baja resolución, se pierde nitidez.

UNA FUERTE DOMINANTE DE COLOR sugiere algún problema de flujo de tinta.

Pregunta. ¿Por qué las copias me quedan oscuras y empastadas cuando uso papeles artísticos?

Respuesta. Los papeles artísticos no están diseñados para retener gotas pequeñas de tinta. Por el contrario, la tinta se mezcla y se corre, de forma parecida a como sucede con papel secante. Para obtener los mejores resultados con este tipo de papel, aumente el brillo de la imagen y usar la impresora a su ajuste de resolución más bajo.

LOS PAPELES ARTÍSTICOS no están diseñados para las impresoras de inyección de tinta, por lo que la tinta puede correrse si la imagen es oscura.

UNIDAD 12.4

IMPRESIÓN → LABORATORIOS
ON-LINE

LA ÚLTIMA NOVEDAD EN IMPRESIÓN DIGITAL ES EL LABORATORIO ON-LINE.
SI DISPONE DE CONEXIÓN A INTERNET Y ESTÁ FAMILIARIZADO CON EL
NAVEGADOR, EL RESTO ES FÁCIL.

FUNCIONAMIENTO

URL DE LABORATORIOS

www.fotowire.com
www.ofoto.com
www.fotango.co.uk
www.photobox.co.uk
www.colormailer.com

Si está conectado a un servidor web, podrá disponer de un mini-lab automatizado, como los laboratorios convencionales. Los archivos de imagen se transfieren al mini-lab sin intervención humana, durante el día o la noche. Los mini-lab digitales, como el Fuji Frontier, emplean un láser para proyectar las imágenes sobre papel fotográfico convencional. Como no se emplea objetivo, nunca aparecen señales de polvo o errores de enfoque en la copia. La elevada calidad de imagen de este sistema tiene que verse para creerse.

LOS LABORATORIOS FOTOGRÁFICOS
proporcionan resultados de calidad
muy alta y reproducen las instantáneas
familiares con gran fidelidad.

CARGA DEL SOFTWARE

A la mayoría de laboratorios de Internet puede accederse a través de los navegadores más populares, Internet Explorer y Netscape Communicator, con las plataformas PC y Mac. Algunos laboratorios usan su propio software especializado, como ColorMailer Photo Service 3.0. Esta aplicación se puede obtener gratuitamente del sitio web y proporciona una gama de herramientas más completa que cualquiera de los dos navegadores. El software Photo Service de ColorMailer permite reencuadrar las imágenes, elegir bordes y, lo más importante, le dice cuándo el tamaño de la ampliación excede la calidad del archivo. ColorMailer, como Kodak, tiene laboratorios en todos los continentes, de forma que puede elegir un destino para cargar el software y beneficiarse del servicio postal local cuando envíe copias a amigos de otros países –y además es mucho más rápido.

EL SOFTWARE ColorMailer permite modificar el tamaño y rotar las imágenes.

ALMACENAR Y COMPARTIR IMÁGENES

La mayoría de los laboratorios de Internet también proporciona un área de almacenamiento protegida por una contraseña, de modo que pueda guardar las imágenes en un servidor remoto. Existen muchos servicios disponibles, pero la mayoría de laboratorios cobra un extra por esta opción. Algunos ofrecen almacenamiento gratis durante un tiempo limitado y otros borran las imágenes una vez transcurrido este período. La ventaja de pagar por un servicio como éste es que puede compartir un álbum fotográfico con amigos de todo el mundo. Pueden ordenar directamente las copias sin que les cueste nada.

LOS LABORATORIOS ON-LINE ofrecen una amplia gama de servicios de impresión y almacenamiento, además de facilidades para compartir el trabajo.

UNA VEZ ELEGIDA la imagen que se imprimirá, aparece en pantalla una versión mayor para hacer comprobaciones previas.

LA MAYORÍA DE LABORATORIOS nos permite catalogar y organizar las fotografías por series. Este servicio muestra en pantalla versiones miniatura de todas las imágenes, permitiendo una visualización de conjunto.

UNIDAD 13.1

PROYECTOS CREATIVOS → HERRAMIENTAS

EL SOFTWARE PUEDE USARSE PARA CREAR UNA AMPLIA VARIEDAD DE DIFERENTES EFECTOS. ADEMÁS, LA PREVISUALIZACIÓN DE LAS HERRAMIENTAS DA UNA IDEA DEL RESULTADO FINAL.

PREVISUALIZACIÓN DE LA COPIA

OTROS PROGRAMAS

PAINTSHOP PRO tiene una función muy simple de previsualización (Archivo > Previsualización de impresión) que muestra en pantalla el resultado sobre el papel elegido.

MGI PHOTOSUITE también incluye una función de previsualización conjuntamente con una opción de desplazar para reposicionar la imagen sobre el papel.

Puede se difícil saber el tamaño final de la copia sobre papel. Para solucionar este problema se utiliza una herramienta de previsualización, como la de Photoshop. Haciendo clic en el tabulador del documento, situado en la esquina inferior izquierda de la imagen, aparece una pequeña ventana de previsualización. El marco exterior muestra el tamaño del papel utilizado, y el marco interior el tamaño al que se imprimirá la imagen. Si la imagen es demasiado pequeña, vuelva al cuadro de diálogo tamaño de imagen y compruebe que la resolución no esté demasiado alta. Con la casilla remuestrear la imagen desactivada cambiará la resolución a 200 dpi. Al comprobar de nuevo la previsualización de la copia, verá un marco interior mayor.

Si el marco interior solapa al marco exterior significa que la imagen es demasiado grande para el tamaño de papel seleccionado. Elija un papel más grande o modifique el tamaño de la imagen. Si la resolución está ajustada a 72 dpi, desactive la casilla remuestrear la imagen y cámbiela a 200 dpi. Así el tamaño de impresión se habrá reducido. Si todavía es demasiado grande, tendrá que reducir el tamaño de la imagen y eliminar algunos píxeles. Vuelva al cuadro de diálogo tamaño de imagen, seleccione la casilla remuestrear la imagen y reduzca el tamaño del documento.

También puede usar el software de la impresora para imprimir una imagen a menos del 100 % de su tamaño real. Sin embargo, dar con el porcentaje exacto de reducción no es tan fácil.

ESTA PEQUEÑA PREVISUALIZACIÓN, esquina inferior izquierda, muestra la posición de la fotografía en el papel.

ESTA PREVISUALIZACIÓN INDICA que la imagen se imprimirá a un tamaño muy pequeño.

SI LA IMAGEN es demasiado grande para el tamaño de papel, la previsualización tendrá este aspecto.

AJUSTES DEL SOFTWARE DE LA IMPRESORA

Todos los software de impresión incluyen varias opciones para ajustar el color, el tono y el enfoque, y también para añadir virados. Estas opciones están diseñadas para usuarios que no tienen ningún programa de tratamiento de imagen. Los ajustes del software funcionan bien para imprimir archivos directos de la cámara en formato RAW, pero ofrecen un control mucho más restringido que un buen programa. Para tener un control absoluto sobre el proceso de impresión, desactive todos los ajustes antes de hacer una copia. Algunas cámaras digitales pueden conectarse directamente a ciertos modelos de impresora, y algunas impresoras tienen lectores para tarjetas de memoria. En estos casos, los ajustes preestablecidos producen copias de muy buena calidad.

LOS COMANDOS DE SELECCIÓN del software de la impresora anulan los controles utilizados en el programa de imagen, y no deberían usarse para trabajos críticos.

IMPRESIÓN DE LEYENDAS

Photoshop y Photoshop Elements incluyen un extenso cuadro de diálogo oculto para añadir títulos a las imágenes. Se encuentra en **Archivo>Obtener información** y ofrece la opción de escribir un título o una leyenda. Una vez guardada la imagen, la leyenda permanece oculta, pero puede recuperarse cuando se activa la opción imprimir leyenda en el software de la impresora. Siempre que haya espacio en blanco entre la imagen y el borde del papel, la leyenda se imprimirá en la parte inferior usando el tipo por defecto (helvética o arial).

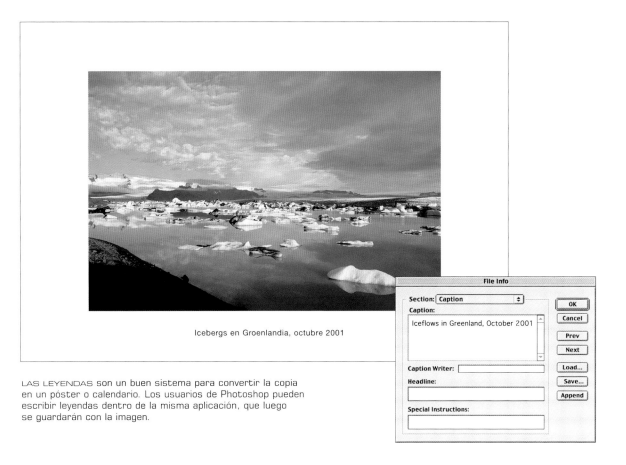

Icebergs en Groenlandia, octubre 2001

LAS LEYENDAS son un buen sistema para convertir la copia en un póster o calendario. Los usuarios de Photoshop pueden escribir leyendas dentro de la misma aplicación, que luego se guardarán con la imagen.

UNIDAD 13.2

PROYECTOS CREATIVOS → PAPELES ARTÍSTICOS

LOS PAPELES CON TEXTURA PERMITEN CREAR UN TIPO HÍBRIDO DE FOTO-
GRAFÍA/PINTURA. SIEMPRE SE DEBE EMPEZAR CON EL AJUSTE DE
RESOLUCIÓN MÁS BAJO DE LA IMPRESORA.

COPIA DE PRUEBA

Un preliminar importante cuando se usan materiales no estándar
es hacer una copia de prueba. La copia de prueba se utiliza para
juzgar la exposición y el equilibrio de color antes de la impresión.
Posiblemente necesite una hoja entera de papel.

1 Primero seleccione marco rectangular
de la caja de herramientas y haga una se-
lección del área de prueba. En un retrato
debería incluir una zona de piel, y en otras
imágenes, áreas de sombras y luces.

2 En **Archivo>Imprimir** seleccione **Imprimir área seleccio-
nada**, elija el tamaño de papel y luego imprima. La selección
se imprimirá en el papel elegido. Observe cómo el equilibrio de
color varía en función del brillo de la copia en estas tres prue-
bas de color.

DEMASIADO
CLARA

COPIA CORRECTA

DEMASIADO OSCURA

TARJETAS Y FOLLETOS

Existen varias maneras de colocar las imágenes sobre el papel, sobre todo en las últimas versiones de Photoshop y Photoshop Elements. Los sistemas más básicos se limitan a un posicionamiento central para los formatos vertical y horizontal, pero algunas herramientas permiten especificar bordes y desplazar el centro del encuadre.

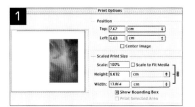

1 En Photoshop vaya a **Archivo > Opciones de impresión** y seleccione **Mostrar rectángulo delimitador**. Ahora deseleccione **Centrar imagen** y sitúe el cursor sobre el icono de imagen. Arrastre la imagen a la posición elegida los indicadores de posición para una total exactitud.

2 Si usa un papel que luego piensa doblar, como un folleto o una tarjeta de felicitación, debe tener presente el pliegue cuando sitúe la imagen. Recuerde que si va a imprimir las dos caras del papel, la segunda imagen tiene que invertirse antes de la impresión.

PAPELES DE DIBUJO

No todos los papeles artísticos son adecuados para imprimir imágenes, debido a la presencia de una capa invisible diseñada para detener la dispersión de la acuarela. Hay diferentes tipos y tamaños de papel, desde papel secante, que carece de esta capa, a papel de acuarela rígido, que generalmente tiene un revestimiento grueso. Si la tinta produce charcos sobre el papel, pruebe con un papel más barato.

PAPELES DE ESCRITURA

Estos papeles dan excelentes resultados con las impresoras de inyección de tinta. Para preparar las imágenes, abra el cuadro de diálogo niveles y aumente el brillo más de lo normal con el control de tonos medios. La impresora debe ajustarse a la resolución más baja (normal o 360 dpi). Estos papeles son por lo general bastante finos y se empapan si se hacen copias de gran tamaño, por lo que se limitarán a impresiones pequeñas.

PAPELES DE TAMAÑO PERSONALIZADO

No hay por qué imprimir siempre en papel de tamaño DIN A4 o carta –puede ajustar la impresora para reconocer papeles de diferentes formas y tamaños. Para empezar, se cortan varias hojas de papel en formato panorámico y se miden las secciones con una regla. Después se abre el software de la impresora y se selecciona la opción personalizar. Se crea un nombre para el papel y se introducen sus dimensiones. Una vez guardado, el nuevo papel aparecerá siempre en el menú desplegable tamaño de papel, junto a A4, A3, etc. Cuando previsualice la imagen también aparecerá el papel de tamaño personalizado.

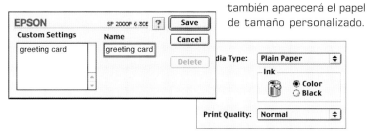

BORDES RASGADOS O IRREGULARES

El papel no debe rasgarse antes de imprimirse, ya que las fibras podrían obstruir los inyectores. Es mejor usar papeles de gran tamaño y luego recortarlos una vez se han secado. Para crear bordes irregulares, antes de rasgar conviene doblar y marcar el pliegue con los dedos. Los papeles artísticos de buena calidad se rasgan muy bien.

UNIDAD 13.3

PROYECTOS CREATIVOS →
PANORÁMICAS

HAY DIFERENTES HERRAMIENTAS DE SOFTWARE QUE PUEDE USAR PARA UNIR IMÁGENES Y FORMAR PANORÁMICAS.

> **Dificultad** > 2 o básica–intermedia
> **Tiempo** > 1 hora

MOTIVOS PARA PANORÁMICAS

Cuando haga fotografías con un campo de 360° es mejor elegir un motivo delimitado por elementos arquitectónicos, como un jardín o un patio, o un interior famoso.

FUENTES DE INTERNET

PANORÁMICAS DE REALIDAD VIRTUAL
Para ver algunas de las mejores fotografías de 360° puede visitar el sitio web de Apple QuickTime VR. Encontrará muchos consejos sobre cómo tomar las fotografías y vínculos con entusiastas de la fotografía panorámica de todo el mundo. Ir a **www.apple.com/quicktime/qtvr/**

Las últimas impresoras Epson incluyen gratuitamente el software Spin Panorama, que ofrece un completo juego de herramientas para unir diferentes fotogramas. PhotoImpact y MGI PhotoSuite incluyen opciones para crear panorámicas. El software más avanzado en este sentido, QuickTime Virtual Reality Studio, está fabricado por Apple. Todas las aplicaciones ofrecen resultados similares.

PUNTO DE PARTIDA: CAPTAR LAS IMÁGENES

Una buena panorámica requiere una preparación meticulosa. Primero debe elegir un motivo que mantenga su interés a través de un arco de 360°, como un paisaje urbano, por ejemplo. Se colocará en el centro de un círculo imaginario, con todos los elementos a igual distancia de usted. Conviene usar trípode: la cámara no debería cambiar de posición entre los disparos.

Ajuste el zoom a una focal intermedia, en vez de a la más angular, y compruebe rápidamente si el encuadre incluye todo lo necesario. Una vez satisfecho, fije la posición del zoom durante todas las tomas. Puede fotografiar en formato vertical o apaisado, pero sin cambiar entre tomas. Es aconsejable que los fotogramas se solapen generosamente.

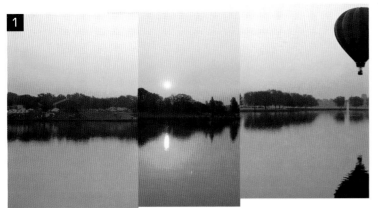

Cuando coloque las imágenes lado con lado se verán muy distintas, debido a los diferentes ajustes de exposición elegidos por la cámara en el modo automático. Aunque es posible hacer correcciones en el programa de tratamiento de imagen, lo mejor es tomar las fotografías bloqueando la exposición.

1 Transfiera los archivos al ordenador y abra Spin Panorama. En la carpeta de imágenes, elija las más adecuadas para el proyecto. Si no las ha fotografiado en secuencia, es fácil cambiar su orden.

2 El siguiente paso es identificar los puntos de unión en las imágenes solapadas, algo así como alinear diferentes tiras de papel de pared. Amplíe la imagen e identifique los puntos exactos de registro. La opción Smart Stitch lo hace automáticamente, pero se obtienen mejores resultados si se hace a mano.

3 Una vez haya unido las imágenes, elimine cualquier signo de bordes escalonados. Determine el tamaño de salida, medido en píxeles. La opción formato de imagen permite guardar los archivos como imagen plana, por ejemplo en JPEG, que puede usarse para la impresión de copias. La opción VR Movie permite guardar el trabajo como una panorámica giratoria de 360°, para la red o para visualizarla en pantalla.

4 Si desea manipular la imagen puede abrirla en cualquier programa de tratamiento de imagen, como Photoshop o PaintShop Pro y añadir color o filtros de efecto, o bien eliminar detalles molestos. Para imprimir tendrá que crear un tamaño personalizado de papel o ajustar un tamaño inferior al 100 %.

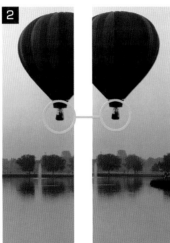

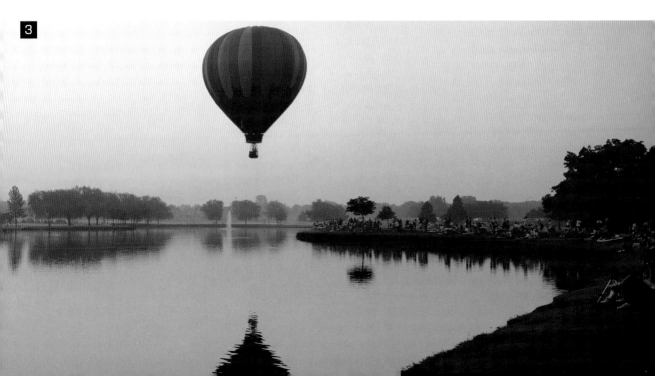

UNIDAD 13.4

PROYECTOS CREATIVOS →
MARCOS

¿POR QUÉ IMPRIMIR TODAS SUS FOTOGRAFÍAS CON BORDES RECTOS?
PRUEBE MARCOS ALTERNATIVOS.

ESCANEADO DE MARCOS Y BORDES

Dificultad > 2 o básica–intermedia
Tiempo > menos de 1 hora

Escaneado de objetos 3D > página 34

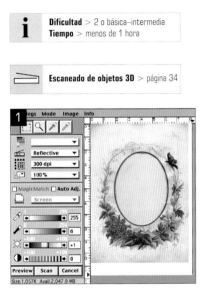

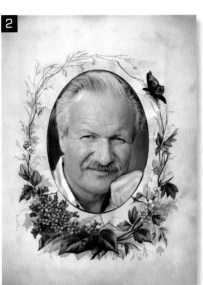

EJEMPLO 1

1 Escanee una montura decorativa o un marco en el escáner plano, del mismo modo que si fuera un objeto tridimensional cualquiera, y elija una foto para el marco. Los originales para escanear no tienen por qué estar en perfectas condiciones. Esta montura tenía un borde rasgado y estaba muy rayada. Haga un escaneado RGB y repare los defectos con el tampón de clonar.

2 Seleccione la abertura ovalada, luego vaya a la imagen que quiera insertar y cópiela (**Edición > Copiar**). Haga clic en la imagen del marco y pegue la imagen (**Edición > Pegar dentro**). Este comando sitúa la imagen detrás de la abertura oval, lo que permite desplazarla hasta su posición. Una vez montada, corrija el color y retoque las imperfecciones.

USO DE PHOTOFRAME ONLINE

La mejor forma de acceder a un software creativo es a través de nuestro navegador de Internet. No es necesario tener un programa de tratamiento de imagen, sólo archivos de imagen en un disco.

1 PhotoFrame está disponible para uso on-line simplemente visitando el sitio web CreativePro (**www.creativepro.com**) y registrándose como nuevo usuario. Es gratis, y sólo debe recordar su código. Luego haga clic en **Servicios** y seleccione **PhotoFrame Online**.

2 Para usar PhotoFrame, primero hay que descargar un pequeño archivo de extensión llamado CP e-Service Enabler. Haga clic en **Descargar** y espere unos minutos. Una vez completada la descarga a un Windows PC, el archivo plug-in, identificado por un pequeño icono, se

colocará automáticamente en la carpeta plug-in del navegador. En un Mac puede ser necesario arrastrar el archivo manualmente: **Macintosh HD > Aplicaciones de Internet > Netscape** (o Explorer > **Plug-ins**.

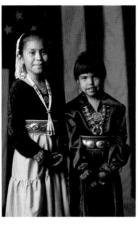

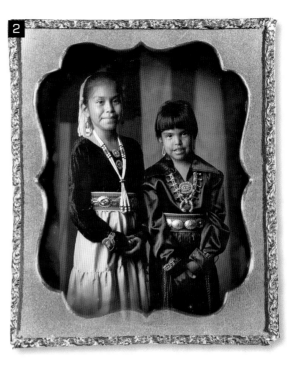

EJEMPLO 2

1 Empiece con un marco antiguo y una fotografía de retrato de época. Escanee ambos elementos y una las dos imágenes.

2 Vire el retrato con un tono cobre para imitar el aspecto de una foto antigua. El retrato utilizado aquí fue una buena elección porque hay poca evidencia del siglo XXI. Para evitar que los bordes de la imagen de retrato queden demasiado duros hay que aplicar un cierto radio de calado. En la paleta capas puede ver cómo se dispusieron las imágenes de este proyecto.

FUENTES DE INTERNET

Para descargar filtros personalizados y trucos para Adobe Photoshop puede visitar **www.actionxchange.com**. Hay miles de descargas gratuitas para crear marcos, efectos fotográficos y de texto.

3 Cierre el navegador, vuélvalo a abrir y acceda al sitio de CreativePro. Cuando aparezca el aviso, navegue por el archivo de imagen que quiera, y el software PhotoFrame se cargará en la ventana del navegador. Puede trabajar con imágenes de cualquier tamaño. Los archivos nunca se cargan en un servidor remoto; siempre permanecen en el ordenador.

4 El número de bordes entre los que se puede elegir es limitado, pero las posibilidades creativas muy amplias. Aquí se seleccionó un efecto de acuarela. Elija el marco y luego simplemente arrástrelo y póngalo sobre la imagen. Una vez guardada la imagen, puede desconectar e imprimir de la forma habitual.

UNIDAD 14.1

PREPARACIÓN DE FOTOGRAFÍAS PARA E-MAIL E INTERNET → COMPRESIÓN

PARA ADJUNTAR ARCHIVOS DE IMAGEN A UN E-MAIL O USARLOS EN UN SITIO WEB, PRIMERO ES ESENCIAL COMPRIMIRLOS.

FORMATOS CON PÉRDIDA

JPEG es un formato con pérdida, lo que significa que se pierden datos cada vez que se guarda la imagen, y en consecuencia también se reduce la calidad. Siempre debería hacer un duplicado del archivo de imagen para usarlo en su sitio web o en un archivo adjunto a un e-mail, y dejar el original en perfectas condiciones.

Las imágenes ocupan mucho espacio en comparación con los documentos de texto y e-mails. Cada vez que abre una imagen, se recrea cada uno de los diminutos píxeles usando un modo de color codificado con un número de 24 dígitos. Una imagen puede estar compuesta por un millón o más de píxeles, así que probablemente puede hacerse una idea del problema que supone.

Para solucionarlo, los datos de la imagen pueden comprimirse en archivos más pequeños, que ocupan menos espacio y necesitan menos tiempo para su transferencia. Existen dos rutinas comunes utilizadas para comprimir imágenes: JPEG y GIF. Ambas están disponibles en la mayoría de aplicaciones con el comando guardar como.

JPEG

El mejor modo de compresión para imágenes fotográficas es JPEG (Joint Photographic Experts Group). JPEG funciona desarrollando un cálculo sobre un bloque de píxeles de 8 x 8, que resulta en un número menor de datos en comparación con los valores acumulativos que describe cada píxel. El resultado es un compromiso, y como tal, supone una cierta pérdida de calidad. Los archivos JPEG pueden guardarse en una escala de compresión 0-10 o 0-100, dependiendo del programa. En el nivel de calidad más bajo, los archivos ocupan muy poco espacio, pero la calidad de imagen es bastante pobre. En el nivel más alto, se guardan más datos, con una calidad de imagen superior.

UNA IMAGEN SIN COMPRIMIR como ésta necesita 6,1 Mb de espacio.

UNA VEZ COMPRIMIDA en formato JPEG, el tamaño de la imagen se ha reducido a sólo 120 Kb, sin perder demasiado detalle.

TAMAÑO DE LOS DATOS

No es posible predecir cuántos datos se crearán en dos imágenes con el mismo tamaño en píxeles guardadas en formato JPEG. Si la imagen está compuesta por múltiples áreas de color y tiene mucho detalle, como por ejemplo la fotografía de un prado con flores, creará más datos que una imagen del mismo tamaño de, por ejemplo, un cielo con nubes. ¿Por qué? Porque en la imagen del cielo no hay bordes nítidos y los únicos colores presentes son azul y blanco. Esto significa que el tamaño de los datos puede controlarse eligiendo cuidadosamente el tipo de sujeto.

LAS IMÁGENES CON MUCHO DETALLE, diferentes colores y una elevada nitidez se comprimen poco.

LAS IMÁGENES DE BORDES POCO NÍTIDOS y compuestas por pocos colores se comprimen más.

GIF

La compresión no implica reducir físicamente las dimensiones de una imagen, pero evita la necesidad de un código de color compuesto por 24 dígitos. El formato GIF (Graphics Interchange Format, «formato de intercambio gráfico») habitualmente sólo se usa para comprimir imágenes de gráficos con una gama de color reducida, como por ejem-

DESPUÉS DE LA COMPRESIÓN en formato GIF, los colores posterizados y la pérdida de detalle resultan muy evidentes.

plo logos. Al contrario que JPEG, no puede manejar las sutiles transiciones de tono de una fotografía en color. La compresión GIF funciona de diferente modo, limitando la paleta de color a 256 colores o menos. Menos colores significa menos datos y códigos más breves. Cuando las fotografías se guardan en formato GIF por error, se puede ver cómo la sutil gama de los 16,7 millones de colores del original se convierte en 256 colores. Esto puede hacer que la imagen se vea desigual o dividida en patrones.

ANTES DE LA COMPRESIÓN

UNIDAD 14.2

PREPARACIÓN DE FOTOGRAFÍAS PARA E-MAIL E INTERNET → ENVÍO DE IMÁGENES COMO ARCHIVO ADJUNTO

ℹ **Dificultad** > 1 o básica
Tiempo > menos de 30 minutos

LOS ARCHIVOS DE IMAGEN ADJUNTOS TARDAN MUCHO MENOS TIEMPO EN LLEGAR A SU DESTINO QUE UNA POSTAL, Y EL QUE LOS RECIBE TAMBIÉN PUEDE IMPRIMIRLOS EN PAPEL.

ANTES DE REDUCIRLA, esta imagen medía 1.800 x 1.200 píxeles. Después, su tamaño en pantalla es menor.

1 Ajustar las dimensiones en píxeles

El primer paso consiste en decidir el tamaño de las imágenes en pantalla. Algunas personas todavía emplean un tamaño de visualización VGA (640 x 480 píxeles), de forma que en el cuadro de diálogo **Tamaño de imagen** reducirá las imágenes en formato apaisado a 640 píxeles de ancho y las imágenes en formato vertical a 400 píxeles de alto. Si ajusta un tamaño mayor, las imágenes no cabrán en la pantalla del destinatario. Después de redimensionar las imágenes, es aconsejable aplicar el filtro máscara de enfoque para ganar parte de la nitidez perdida en el proceso.

2 Guardar como JPEG

A continuación active el comando **Archivo >Guardar como** y del menú desplegable formato elija **JPEG**. Escriba un nombre de archivo, haga clic en **Guardar** y espere a que aparezca el cuadro de diálogo de opciones. Si quiere que el receptor del e-mail pueda imprimir la imagen, escoja un nivel medio, como 4-7, ya que así se formarán menos bloques en la imagen. Si la imagen sólo se ha de visualizar, elija un nivel bajo, como 0-3. En opciones de formato, elija línea de base («estándar»).

3 Comprobar el indicador de tamaño

Antes de hacer clic en OK, compruebe el indicador de tamaño, en la parte inferior del cuadro de diálogo. Éste nos indica el tamaño final de los datos comprimidos y también el tiempo que tardará en transferirse el archivo vía módems de diferentes velocidades. Esta imagen ocupaba 47 Kb y tenía un tiempo estimado de descarga de 8 segundos, con un módem de 56 Kbps.

COMPRESIÓN DE ARCHIVOS

Si está interesado en los últimos avances en tecnología de compresión, puede visitar www.luratech.com. Lurawave es un nuevo tipo de compresión que reduce enormemente el tamaño de los datos de imagen para acelerar su trasmisión u optimizar el almacenamiento con el título de JPEG 2000. Si desea experimentar existen plug-ins gratuitos para personalizar las diferentes versiones de Photoshop.

EL CUADRO DE DIÁLOGO indica el tamaño final de los datos comprimidos.

4 Adjuntar el archivo a un e-mail

Guarde el archivo de imagen en una carpeta para que sepa dónde encontrarlo, y abra el correo. Cree un nuevo mensaje, introduzca la dirección del destinatario y finalmente seleccione **Añadir datos adjuntos** y navegue por las carpetas para localizar la imagen. Selecciónela, vuelva al mensaje y envíe el e-mail. Outlook Express proporciona una previsualización de las imágenes escogidas, aunque otros paquetes pueden mostrar únicamente el nombre del archivo.

E-MAIL GRATUITO

No es necesario tener un software especial como Outlook Express o Eudora para enviar e-mails: puede hacerlo con su navegador. Vaya a un servidor de correo como Hotmail o Yahoo y regístrese. Es gratis, funciona inmediatamente y es accesible desde cualquier ordenador en todo el mundo. Todo lo que hay que hacer es recordar el nombre de usuario y contraseña cada vez que se conecte.

SERVIDORES GRATUITOS

www.hotmail.com
www.yahoo.com
www.tripod.lycos.co.uk
www.freeserve.com
www.mac.com

UNIDAD 14.3

PREPARACIÓN DE FOTOGRAFÍAS PARA E-MAIL E INTERNET → GALERÍAS WEB

NO ES NECESARIO SER UN DISEÑADOR DE PÁGINAS WEB PARA COLGAR FOTOS EN INTERNET. HAY MUCHAS HERRAMIENTAS GRATUITAS DISPONIBLES PARA HACER EL TRABAJO DURO POR USTED.

LABORATORIOS ON-LINE

www.ofoto.com
www.fotowire.com
www.fotango.co.uk
www.mac.com

Las galerías fotográficas en Internet son como los álbumes de fotos on-line. Abren 24 horas al día en todo el mundo. Todo lo que ha de decidirse cuánto quiere involucrarse en el diseño de la galería.

ÁLBUMES ON-LINE

Muchos laboratorios ofrecen cargar gratuitamente las películas procesadas del usuario en un álbum fotográfico de Internet. Otros permiten cargar imágenes en un álbum desde el ordenador personal, con sólo usar un navegador. Con este tipo de servicio, el usuario no tiene ningún control sobre el diseño de la página, y no es posible establecer hipervínculos con otros sitios; pero, es el sistema más fácil para empezar. Una vez cargado, puede enviar vía e-mail el URL del sitio a sus amigos, y ellos pueden encargar las copias directamente. Generalmente este servicio supone un pequeño cargo mensual.

HACIENDO CLIC EN UNA IMAGEN MINIATURA se accede a la previsualización.

LAS IMÁGENES DIGITALES se cargan mediante un módem y aparecen como miniaturas para su revisión.

LAS GALERÍAS ON-LINE y álbumes son un buen sistema para compartir imágenes en todo el mundo.

PLANTILLAS

Si visita una comunidad web, como Tripod o AOL, puede registrar gratuitamente espacio web y plantillas. Las plantillas son páginas preconfiguradas que el usuario puede usar para introducir su propio texto y contenido de imágenes. Las plantillas no se descargan; la información se introduce on-line. Una vez publicado, su sitio tendrá su propia dirección web (URL), que puede enviar a los amigos por e-mail. Este servicio es generalmente gratis, pero viene acompañado por titulares de anuncios sobre los que no se tiene control.

FUNCIONES AUTOMÁTICAS

Si no desea usar plantillas on-line, puede emplear los comandos de galería web automática en Photoshop y otros programas.

Primero, organice en una carpeta todas las imágenes que quiera que aparezcan. No hay necesidad de convertir las imágenes a JPEG, ya que el programa lo hará por usted. Elija **Archivo>Automatizar>Galería de fotografías web** y seleccione la carpeta donde estén guardadas las imágenes. Se le ofrecerá una gama de diferentes estilos de página, miniaturas y tamaños de imagen. Hacer clic en OK y el software hará todo el trabajo por usted.

Todos los archivos del sitio se crearán en una carpeta, pero para cargar el sitio primero tendrá que registrar algo de espacio libre, y luego usar un paquete FTP para transferir los archivos. Los usuarios de PaintShop Pro tienen un vínculo directo a un espacio web gratuito llamado www.studioavenue.com.

LOS ÁLBUMES FAMILIARES SIMPLES se hacen con una página frontal usando imágenes de pequeño tamaño, llamadas miniaturas o sellos, diseñadas para una descarga rápida.

HACIENDO CLIC EN UNA MINIATURA se accede a una versión de mayor tamaño de la misma imagen.

PROBLEMAS → ORDENADOR

NO ES NECESARIO SER UN EXPERTO PARA SOLUCIONAR PROBLEMAS BÁSICOS EN EL ORDENADOR O EN EL SISTEMA.

SITIOS WEB

HARDWARE DE ORDENADOR
www.apple.com
www.ibm.com
www.toshiba.com
www.silicongraphics.com

CÁMARAS DIGITALES
www.fujifilm.com
www.epson.com
www.olympus.com
www.nikon.com
www.minolta.com
www.kodak.com
www.canon.com

LECTORES DE TARJETAS
www.lexar.com

ESCÁNERES DE PELÍCULA
www.minolta.com
www.epson.com
www.nikon.com
www.canon.com

ESCÁNERES PLANOS
www.umax.com
www.imacon.com
www.heidelberg.com
www.epson.com
www.canon.com

SOFTWARE DE IMAGEN
www.adobe.com
www.jasc.com
www.photosuite.com
www.extensis.com
www.corel.com

UTILIDADES DE SOFTWARE
www.norton.com
www.quicktime.com

Problema. Cuando uso el programa de tratamiento de imagen mi ordenador va muy lento y parece que tarde una eternidad en llevar a cabo un comando. ¿Cuál puede ser el motivo?
Solución. Hay varias razones posibles, pero la más probable es una falta de memoria. Cierre el resto de aplicaciones para liberar memoria del sistema y asegúrese de estar trabajando con archivos del disco duro, en vez de una unidad externa. Compruebe el espacio libre del disco duro: si es inferior a 100 Mb, borre archivos innecesarios para liberar espacio. Finalmente compruebe la cantidad de RAM instalada en el ordenador. Menos de 64 Mb es inadecuado para trabajar con archivos de imagen. De ser así debería añadir memoria.

Problema. Mi ordenador tarda mucho en iniciarse y funciona muy despacio en todas las aplicaciones.
Solución. El disco duro podría estar fragmentado, con muchas porciones de datos en sectores no contiguos. Defragmente el disco con una rutina de mantenimiento, como Norton Utilities. Debería notar una mejora inmediata.

Problema. Desde que compré un nuevo escáner el ordenador se bloquea.
Solución. Podría deberse a un conflicto entre diferentes controladores de software. Busque el sitio web del fabricante del escáner para bajar una actualización. Normalmente son gratuitas.

Problema. ¿Por qué algunas letras se ven pixeladas en el monitor?
Solución. Esto sucede cuando no se usa un paquete como Adobe Type Manager (ATM), que suaviza todas las fuentes en pantalla para que el uso sea más fácil. ATM Light suele venir incluido con las aplicaciones Adobe.

Problema. ¿Por qué mi ordenador Windows no puede leer discos Mac?
Solución. Un Windows PC no puede leer discos grabados en Mac, pero un Mac puede leer medios formateados para PC. Si necesita compartir archivos entre ambas plataformas, siempre hay que usar discos formateados para PC y poner extensiones de archivo al final de los documentos.

Problema. Mi disco duro está lleno, pero no sé qué archivos eliminar.
Solución. Cuando un ordenador se bloquea crea archivos enormes –llamados archivos temporales– para tratar de recuperar datos perdidos. Si se dejan, pueden llenar el disco duro. Conviene buscar archivos y carpetas por encima de cierto tamaño, digamos 10 Mb, o con la extensión «.tmp». Borre estos archivos para liberar espacio.

Problema. He eliminado algunos archivos importantes por error. ¿Hay algún modo de recuperarlos?
Solución. Probablemente. Siempre que no haya usado mucho el ordenador después del error, los datos seguirán en el disco duro, aunque invisibles. Use la aplicación UnErase en Norton Utilities para volcar los datos perdidos en otro disco. Si guardó otros archivos o instaló un nuevo software, los datos pueden haberse escrito sobre los archivos perdidos.

GLOSARIO

AJUSTE DE BLANCOS Función de calibración en las cámaras digitales que permite compensar las dominantes de color causadas por luz artificial.

ALTA RESOLUCIÓN Las imágenes captadas a una elevada resolución ofrecen la calidad más alta. Su desventaja es que ocupan mucho espacio en el disco duro –pueden contener varios millones de píxeles.

BAJA RESOLUCIÓN Las imágenes a baja resolución tienen la ventaja de que ocupan poco espacio, pero su baja calidad las hace sólo adecuadas para la red.

BIT Binary digi**t** («dígito binario»). La unidad más pequeña de datos digitales, capaz de expresar uno o dos estados, como encendido o apagado, o si se usa para describir color, blanco o negro.

BYTE Binary **t**erm. Ocho bits, expresado como 28, o 256 estados o colores diferentes.

CABLE JUMPSHOT Lector USB de bajo coste y alto rendimiento fabricado por Lexar.

CCD Dispositivo de carga acoplada. Es el receptor sensible a la luz en una cámara digital o escáner.

CD-R Disco compacto grabable. Es el medio de registro más económico para guardar imágenes digitales. Se necesita una grabadora de CD para escribir los datos, pero los discos pueden leerse en cualquier reproductor de CD estándar.

CD-RW Disco compacto regrabable. Es un medio más versátil que el CD-R. Los CD-RW pueden grabarse, borrarse y volverse a grabar de nuevo, igual que un disquete. Tienen la misma capacidad que los CD-R.

CIS *Contact Image Sensors* («sensores de imagen por contacto»). Dispositivo desarrollado como alternativa al CCD, se utiliza en escáneres y ofrece valores muy altos de resolución.

COMPACTFLASH El tipo más grueso de tarjeta de memoria utilizado en cámaras digitales (*véase* SmartMedia).

COMPRESIÓN Los archivos digitales de gran volumen se comprimen usando algoritmos matemáticos para reducir su tamaño. Esto permite (por ejemplo) guardar más imágenes en medios extraíbles.

DPI (ARCHIVO DE IMAGEN) Los píxeles de una imagen pueden ampliarse o reducirse modificando su resolución espacial. Algunas veces se expresa como píxeles por pulgada o ppi.

DPI (ESCÁNER) La resolución de un escáner de película o plano se mide en puntos por pulgada (dpi). Cuanto más alto es el número, más datos pueden extraerse del original y mayor puede ser el tamaño de las copias sin pérdida de calidad.

DPI (IMPRESORA) La resolución de las impresoras de inyección de tinta (número máximo de puntos separados de tinta) también se expresa en dpi.

DPOF *Digital Print Order Format* («formato digital de orden de impresión»). Es una serie de estándares universales recientemente desarrollado que permite especificar las opciones de impresión directamente desde la cámara.

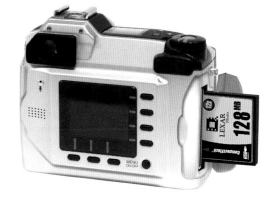

EXPOSICIÓN La exposición correcta viene definida como la cantidad exacta de luz requerida para conseguir una fotografía equilibrada. Se consigue seleccionando la combinación precisa de velocidad de obturación y abertura de diafragma.

FIREWIRE También conocido como IEEE 1394. Se trata de un interfaz para transferir rápidamente grandes cantidades de datos. Los puertos FireWire se suelen encontrar únicamente en cámaras digitales fotográficas y de vídeo de gama alta.

FLASHPATH Adaptador fabricado a partir de una unidad de disquete modificada para aceptar tarjetas de memoria SmartMedia. Se utiliza para transferir datos digitales al PC a través de la unidad de disquete. Funciona a un ritmo muy lento.

FLASHPIX Formato de archivo inventado por Kodak/HP para cámaras digitales. Los archivos sólo pueden abrirse en aplicaciones compatibles.

FORMATO DE ARCHIVO Las imágenes digitales pueden crearse y guardarse en diferentes formatos de archivo, como JPEG, TIFF, PSD, etc. Los formatos están diseñados para permitir al usuario dar a las imágenes un propósito futuro, como e-mail, positivado en papel, o visualización en la red.

GIF *Graphic Interchange Format* («Formato de intercambio gráfico»). Tipo de archivo de baja resolución utilizado para guardar gráficos y logos para páginas web.

GIGABYTE 1.024 megabytes.

IBM MICRODRIVE Un tipo de disco duro miniatura, o medio de grabación extraíble, utilizado en cámaras digitales. Disponible en capacidades de hasta 1 Gb.

INTERPOLACIÓN Todas las imágenes digitales pueden ampliarse, o interpolarse, introduciendo píxeles nuevos «inventados». Las imágenes interpoladas nunca tienen la misma nitidez ni precisión de color que las imágenes originales.

JPEG (*Joint Photographic Experts Group*) Formato universal para comprimir archivos de imagen. La mayoría de cámaras digitales guardan las imágenes en formato JPEG para aprovechar con más eficiencia la limitada capacidad de las tarjetas de memoria.

LÍNEA Trazo de tono no continuo creado con un solo color.

LITIO Tipo de batería recargable utilizado en cámaras digitales.

MAPA DE BITS Todas las imágenes digitales están compuestas de píxeles dispuestos en una matriz en forma de tablero de ajedrez llamada mapa de bits.

MEGABYTE 1.024 kilobytes.

MEGAPÍXEL Un millón de píxeles. Medida utilizada para describir la resolución de un CCD en una cámara digital. Una cámara capaz de producir imágenes no interpoladas de 2.048 x 1.536 píxeles tiene 3,14 megapíxeles.

MEMORY STICK Medio de grabación extraíble fabricado por Sony para uso exclusivo de sus cámaras fotográficas y de vídeo.

MODO CMYK Cyan, magenta, amarillo y negro. Modo de imagen utilizado en la reproducción litográfica. La mayoría de libros y revistas están impresos mediante el proceso litográfico y tintas CMYK.

MODO ESCALA DE GRISES Este modo se utiliza para registrar imágenes en blanco y negro. La gama de grises tiene 256 niveles o pasos, suficientes para crear la ilusión visual de tono continuo.

MODO MAPA DE BITS El modo de imagen mapa de bits sólo puede registrar dos colores –blanco y negro–, y es el único que se debería usar para escanear dibujos a una tinta.

MODO RGB Rojo, verde y azul. Es el modo estándar para captar y procesar imágenes en color. Cada color separado tiene su propia gama de 256 niveles.

NICAD Baterías recargables de alta capacidad utilizadas en cámaras digitales y ordenadores portátiles. Están hechas de células de **ní**quel-**cad**mio.

PARALAJE Error de paralaje típico de las cámaras de visor directo, situado a un lado o por encima del objetivo. En tomas de aproximación lo que se ve a través del visor no coincide con la imagen captada por el objetivo.

PARALELO Interfaz ya muy superado principalmente asociado a impresoras y escáneres antiguos. Las conexiones en paralelo son las de transferencia más lenta.

PCMCIA También conocido como tarjeta PC. Se trata de un medio de grabación extraíble diseñado para su uso en cámaras digitales. Al contrario que las tarjetas sólidas SmartMedia y CompactFlash, las tarjetas PC tienen partes internas movibles. La mayoría de los ordenadores portátiles de buena calidad tienen un puerto PCMCIA para leer tarjetas directamente.

PÍXEL De *Picture Element*. El píxel es el componente más pequeño de una imagen digital. Su color viene determinado por una «receta» de tres ingredientes: rojo, verde y azul.

PIXELADO/A Cuando una copia en papel se hace a partir de una imagen de baja resolución, los detalles finos aparecen en forma de bloques o pixelados, debido a que no hay suficientes píxeles para describir formas complejas.

PLUG-IN Componente de software que añade funciones extra a una aplicación.

RAM *Random Access Memory* («memoria de acceso aleatorio»). También conocida como «memoria de trabajo». Es donde el ordenador retiene los datos inmediatamente antes y después del procesado, y antes de que la computación de datos se «escriba» (o guarde) en el disco. Cuanta más memoria RAM tenga el ordenador, más aplicaciones podrá usar y más fácil será abrir y manipular archivos de gran tamaño.

RANURA PCI Ranuras de interfaz de componente periférico que se encuentran en los mejores ordenadores. Permiten añadir componentes y actualizar el sistema.

RESOLUCIÓN Término utilizado para describir la calidad de imagen, determinada por la cantidad de píxeles.

RESOLUCIÓN ÓPTICA También se conoce como resolución verdadera. Hace referencia a las dimensiones en píxel no interpoladas de una imagen.

RITMO DE REFRESCO Indicación de la velocidad con que una cámara puede guardar los datos de imagen antes de poder captar la siguiente (*véase* Tiempo de recuperación).

SCSI (*Small Computer Systems Interface*). Actualmente es un interfaz casi obsoleto. Ha sido desplazado por los interfaces USB y FireWire.

SERIE Otro interfaz obsoleto. La transferencia de datos en serie es mucho más lenta que mediante los interfaces USB y SCSI.

SMARTMEDIA El tipo más delgado de tarjetas de memoria extraíbles. Disponible en varias capacidades, hasta 128 Mb (*véase* CompactFlash).

TARJETAS DE MEMORIA EXTRAÍBLES Las cámaras digitales emplean tarjetas de memoria extraíbles de diferente capacidad, desde 8 Mb hasta 512 Mb. Las tarjetas de mayor capacidad son más caras, pero permiten registrar muchas imágenes antes de tener que transferirlas a un ordenador u otro dispositivo.

TIEMPO DE RECUPERACIÓN El tiempo mínimo que necesita la cámara entre tomas para guardar los datos de la imagen.

TIFF (*Tagged Image File Format*) Formato de archivo estándar utilizado en autoedición.

TWAIN
Toolkit Without An Interesting Name («caja de herramientas con un nombre poco interesante»). Este software permite a los dispositivos dependientes de TWAIN comunicarse con los programas de tratamiento de imagen, por ejemplo Photoshop.

USB *Universal Serial Bus* («bus en serie universal»). Interfaz más lento que FireWire, pero mucho más rápido que SCSI, paralelo y serie. USB permite la conexión en caliente de periféricos. Los sistemas más antiguos, como SCSI, sólo podían conectarse con el ordenador apagado.

ZAPATA Conexión universal para adaptar un flash externo a la cámara (digital o analógica).

ÍNDICE

Los números en cursiva indican títulos; en negrita indican referencias principales.

AGRADECIMIENTOS

Quarto desea expresar su agradecimiento a las siguientes empresas por las fotografías reproducidas en este libro:

Clave: s = superior, c = centro, i = inferior, iz = izquierda, d = derecha

Apple Computers: 8 ic, 12 iz, 16, 138 c
Belkin: 10 ciz, iiz, 138 iiz
Canon: 1, 14 iz, 25 i, 116, 139 sd
Compaq: 11 sd, 13 sd, 17
Epson: 4 i, 114 iiz, id, 115, 117 s, ic, i
Fuji: 4 s, 8 sc, 15 siz, 18, 19 sd, cd, id, 20 sd, 21 sd
Imation: 15 iiz
Iomega International sa: 15 cd, id, ic, 27 i, 137 s
Kodak: 3, 20 ic, 22 iiz, 37 i, 50 i
Lexar Media: 8 s, 19 ic, 26, 27 s, 115 id, 137 i, 138 s
Minolta (UK) Ltd: 21 iz
PC World: 11 siz, iiz, 15 sd (Hewlett Packard), 29 i, 37 s, 139 c (Hewlett Packard)
Umax: 14 d

A pesar de haber hecho el esfuerzo de identificar las fotografías, nos disculpamos de antemano por si ha habido omisiones o errores.